映えるデザイン

どこで、誰に、何を見せる？

JN081325

日貿出版社

本書の使い方

【2ページ構成】

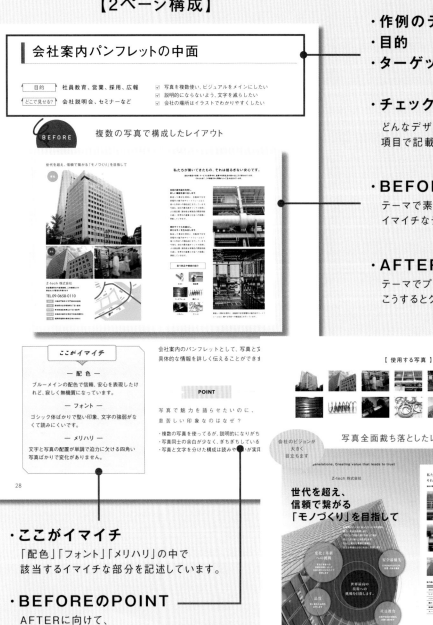

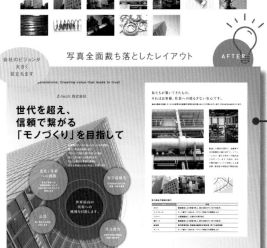

・作例のテーマ
・目的
・ターゲット

・チェック項目
どんなデザインを目指すのか、
項目で記載しています。

・BEFORE作例
テーマで素人がよく起こりがちな
イマイチなデザインを紹介しています。

・AFTER作例
テーマでプロが経験した
こうするとグッドなデザインを紹介しています。

・ここがイマイチ
「配色」「フォント」「メリハリ」の中で
該当するイマイチな部分を記述しています。

・BEFOREのPOINT
AFTERに向けて、
BEFOREの改善点を指摘。

・ここがグッド
「配色」「フォント」「メリハリ」の中で
該当するグッドな部分を記述しています。

・AFTERのPOINT
AFTERの作例から
さらに詳しく掘り下げて解説しています。

【4ページ構成】

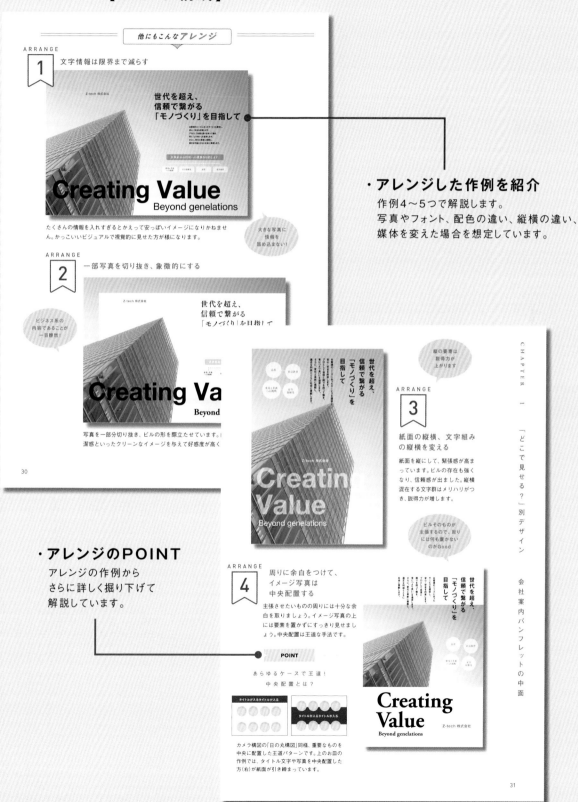

・アレンジした作例を紹介
作例4〜5つで解説します。
写真やフォント、配色の違い、縦横の違い、
媒体を変えた場合を想定しています。

・アレンジのPOINT
アレンジの作例から
さらに詳しく掘り下げて
解説しています。

CONTENTS

CHAPTER

0

迷わない、失敗しない「7ルール」

COLUMN

CONTENTS

COLUMN

CHAPTER

2

「誰に見せる?」別デザイン

CONTENTS

CHAPTER

0

迷わない、失敗しない「7ルール」

目的とターゲットの設定

7つのルールで最初に考慮しなければならないのは、「何を伝えたいのか?」そして「誰に伝えるのか?」ということです。これを最初に設定しておくことで、作業の迷いを最小限にし、クオリティを高めるのはもちろん、作業効率が上がることで完成までの時短にもつながります。

目的の設定方法は?

目的を設定するときは、「〜したい」といった形で考えると明確になります。はじめからきちんとした文書にまとめなくても、まずはしたいことをどんどん並べて、それらの共通点をみつけて整理していく、といったやり方も効果的です。ただし、最終的には1〜2文程度にまとめたほうが良いでしょう。

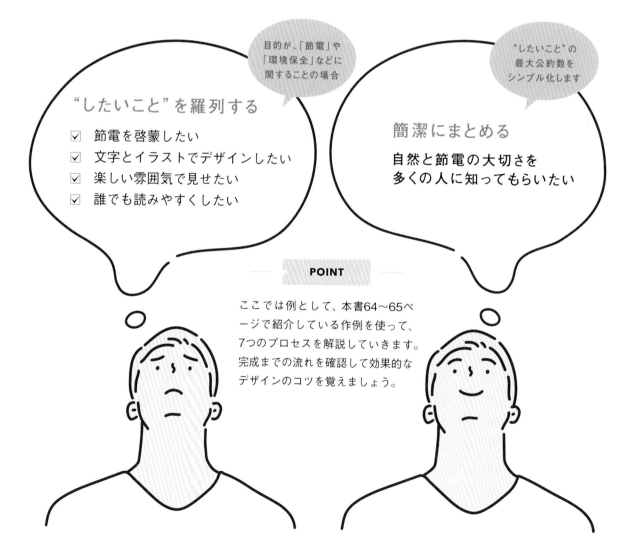

目的が、「節電」や「環境保全」などに関することの場合

"したいこと"を羅列する
- ☑ 節電を啓蒙したい
- ☑ 文字とイラストでデザインしたい
- ☑ 楽しい雰囲気で見せたい
- ☑ 誰でも読みやすくしたい

"したいこと"の最大公約数をシンプル化します

簡潔にまとめる

自然と節電の大切さを多くの人に知ってもらいたい

POINT

ここでは例として、本書64〜65ページで紹介している作例を使って、7つのプロセスを解説していきます。完成までの流れを確認して効果的なデザインのコツを覚えましょう。

ターゲットのイメージ方法は？

相手によって話し方を変える必要があるように、相手が誰かによって、見せ方も変える必要があります。自分が目的のターゲットと同じ層である場合はあまり悩むことはないかもしれませんが、そうでない場合は、想定するターゲットを思い浮かべ、具体化することが大事です。

趣味・嗜好は？　　職業は？　　年齢・性別は？　　生活習慣は？

ターゲットのシチュエーションもイメージ

ターゲットがある程度具体的にイメージできたら、そのターゲットがどのような状況で情報を接するのかも想定しておくとより目的が明確になります。同じポスターだとしても、「カフェに立ち寄った人が目にする」と「夕飯の食材を買いに来た主婦が目にする」では、シチュエーションがまったく異なります。

場所のシチュエーション

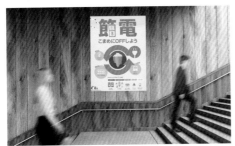

公共の場（上）は不特定多数の人が行き交う場所ですが、エステ（下）は人がある程度限定されます。

環境のシチュエーション

似たような場所でも、その場所の雰囲気で見られ方が変わってきます。明るさも大事な要素です。

目的やターゲットを明確化した例

ここでは、目的やターゲットを意識した作例をいくつかピックアップしています。例えば、「園児募集」は幼い子どもを持つ親がターゲットになりますし、「新入社員研修会」の案内は入社間もない若手社員がターゲットでしょう。また、化粧品を羅列した紙面は、商品の案内と購買意欲の向上が目的です。

【園児の募集】

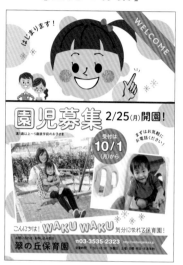

子供を連想させるイラストや写真を大きく使っています。ピンク系の色をあしらうことで女性に向けたものであることをアピールしています。

【美容系雑誌】

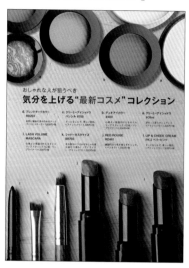

中央に文字要素を入れつつ、紙面の上と下いっぱいに並んだ商品が主張されています。ピンク系の色は女性誌で非常に多く使われます。

【フリーマーケット】

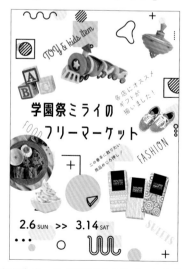

雑貨やおもちゃなどの写真を並べ、さまざまな物を見て回れるフリーマーケットの雰囲気を出しています。文字より写真がメインの作例です。

【研修会案内】

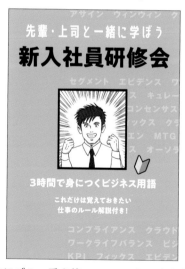

下地にブルー系を使い、フレッシュさを出しています。若葉マークのアイコンにより、新人に向けたものであることがひと目でわかります。

目的やターゲットで変わるデザイン

同じ写真や文字要素を使ってデザインする場合でも、設定した目的やターゲットによって仕上がりが大幅に変わることがあります。情報伝達において誤差を発生させないためには、デザインを行う前に、目的とターゲットをしっかりイメージしておかなければなりません。

【一般的な映画好き】

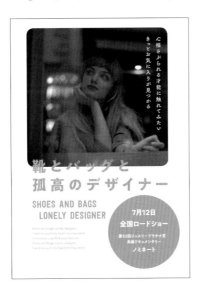

【こだわりの映画好き】

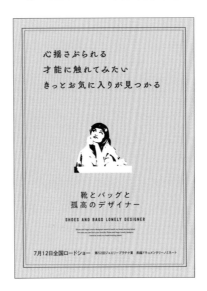

POINT

文字要素のデザイン次第で目的とターゲットは変化する

映える
目的とターゲットで変わるデザイン

高齢者向けの例。細かい文字は避けます。明朝体が使われることが多く、字間を空けすぎないようにします。

映える
目的とターゲットで変わるデザイン

20代前女性の例。曲線を含むやわらかい雰囲気のフォントが使われることが多いです。文字は少し小さめです。

映える
目的とターゲットで
変わるデザイン

子供向けの例。文字は大きく、原色系を使うことが多いです。フォントは親しみのあるものが多く使われます。

映える
目的とターゲットで変わるデザイン

30代〜40代の男性の例。ゴシック体がよく使われたり、色は寒色系がよく使われたりする傾向があります。

13

ラフの作成

デザインの目的やターゲットが決まったらラフを作成します。紙にスケッチをするか、パソコン上で構成するのもいいでしょう。手描きは早いですが、実際にデザインをする際にズレが発生しやすいのがデメリットです。データのラフは手描きより時間がかかりますがより正確です。

ラフの作成方法は大きく2種類

紙とペンさえあればすぐに描き起こせるのが手描きのラフです。頭に思い浮かんだイメージを素早く残すことができます。データは手描きに比べると手間がかかりますが、その分詳細にいたるまでじっくり考えながらラフを作成することが可能です。ただし、あくまでラフなので、細かくなりすぎないように注意しましょう。

紙とペンで作成した「手描きラフ」の例

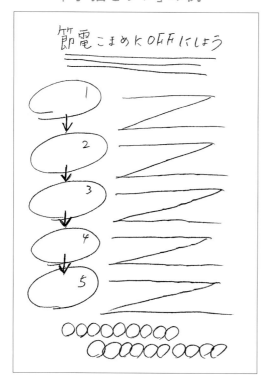

小見出しやキャプションなどは「Z」や「○」などで埋めてかまいませんが、大見出しは直接書いていきましょう。細かい要素はレイアウト(本書16ページ参照)のときに用意されていれば問題ありません。情報の順番や大きさなどを優先的に決めていきます。

パソコンで作成した「データラフ」の例

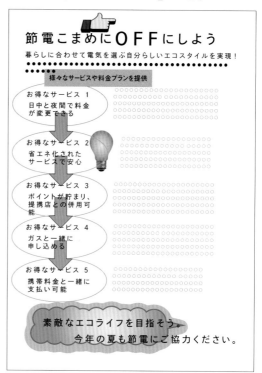

左の「手描きラフ」と同じ内容をパソコンで作成した例です。手描きに比べ細かい部分まで書き込みやすいのがメリットです。仮のアイコンやカラーなどを試しに入れてみたりできるのも「データラフ」ならではメリットです。

「写真」か「文字」かでラフも変わる

ラフを作成する際に意識したいのは全体像です。細かい要素にこだわるとラフが上手に描けません。また、情報を効果的に見せるには、写真もしくは文字どちらかを"主人公"にし、もう片方を"脇役"に設定する必要があります。もし両方とも全面に出してしまうとメリハリが付かないため上手に伝わりません。

写真をメインにする？

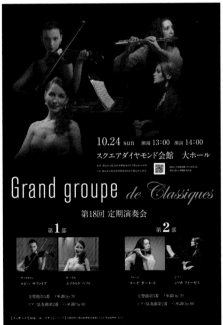

文字をメインにする？

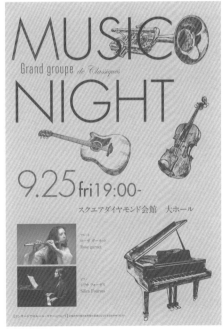

左右のポスターは目的やターゲットはほとんど同じですが、写真と文字の扱いが異なります。全体の雰囲気が変化し、情報の伝わり方にも違いが生まれます。ラフを描くときには注意しましょう。

レイアウト

ラフが完成したら素材を配置していきます。ラフを作成した段階である程度は決まっているので、基本的にはそれに沿っていけばOKです。細かいデザインは行わず、まずは大雑把に置いていくのがコツです。レイアウトに問題がある場合は一旦ラフから修正していく必要があります。

ざっくりと配置していくのがポイント

デザインで使用する画像や文字要素を配置します。ラフを確認しつつ、深く考えすぎないことがポイントです。あくまでも"配置"であることを忘れずに。この前提が崩れてしまうと、これまでひとつひとつ決めてきたことが無意味になってしまいます。目的やターゲット、ラフを信じて作業を進めていきましょう。

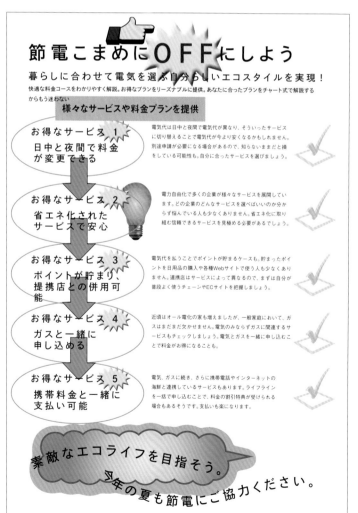

ラフではダミーの要素がまだ多くありました

すべての素材が揃ったらレイアウトが始められる

ラフをデータで作成した場合(本書14ページ参照)は、レイアウト作業が多少楽になります。ラフと異なっているのは、「Z」や「○」で埋めていた仮要素がなくなっている点。レイアウトの段階ではすべての要素が揃っている必要があります。

構成を変更する場合はラフから修正

レイアウトをスタートしてから大きな変更が発生した場合は、ルール2の「ラフの作成」からやり直す必要があります。ラフの修正を行わずにレイアウトだけ変えると作業効率が大幅に下がります。最小限の労力と時間で高いクオリティを出すためには、ラフを変更しないか、ラフから作り直しましょう。

BEFORE

レイアウトをしてみて初めてラフに問題があったことがわかることがあります。デザイン経験が上がることで減っていきますが、配置しながら修正するのではなく、ラフを描き直すことを心がけましょう

AFTER

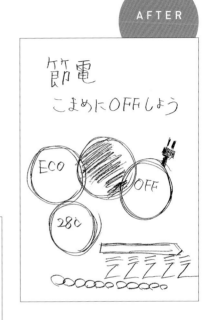

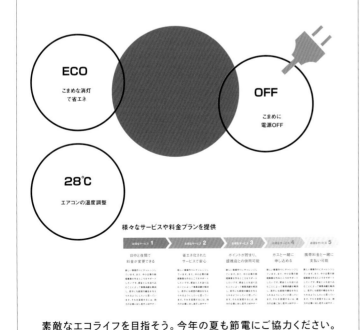

新しいラフで改めてレイアウト

最初のラフは要素がつまりすぎていたことがレイアウトの段階で発覚したため、問題点を改善するためにラフを描き直し、改めてレイアウトを行っています。重要なポイントが埋もれることなくしっかり際立つようなレイアウトに仕上がっています。

17

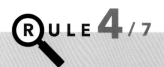

配色

本格的にデザインを詰めていくためにまずは色を決めていきます。色の数は多すぎないようにするのが基本ですが、配色で重要なのはテーマとなる色とポイントで使用する差し色を最初に決めることです。その2色で全体の雰囲気が固まり、作業中の迷いも格段に減ることでしょう。

ベースの色とポイントの色を決める

はずはベースとなる色(テーマ色)を決めます。使われる写真や画像に合わせていくのがコツです。例えば、ここでは中央に氷河のイラスト使っているため青系をテーマ色として使っています。背景から詳細な要素に行くに連れ段々と濃い青色になっており、それが差し色に位置づけられています。

> レイアウトではまだテーマ色が決まっていませんでした

使用するイラストや主張したい情報を確認

色に迷ったときは、現時点で決定している要素である写真やイラストから連想していくのがポイントです。それでも難しい場合は、寒色系にするか暖色系にするかだけでも決めましょう。このように、系統を絞っていくと、デザイン性が損なわれるリスクが減ります。

色で変わるデザイン

ここでは、フォントやレイアウトは同じで、配色だけを変えた作例を並べています。テーマ色が青系なので、強い暖色である赤色は合っていないことが分かります。また、青と同系の緑でも、必要以上に濃いと全体の雰囲気を壊してしまいます。違和感に気をつけながら色々アレンジして見比べましょう。

【ブルーの配色で爽やかに】

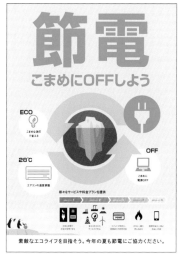

ブルーの配色が爽やかで紙面が明るくなっています。もう一色加えても良さそうです。

【グリーンの配色をプラス】

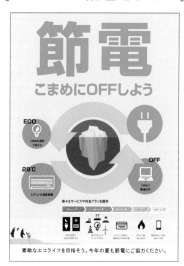

グリーンの配色をプラスしていますが、トーンが合っていないため違和感を感じます。

【黄色は目立つが配色に注意】

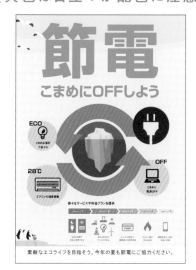

黄色と赤色の組み合わせが目立ちますが、ベースにあるブルーの爽やかさが台無しになってしまいます。

【ブルー系統を2色使い】

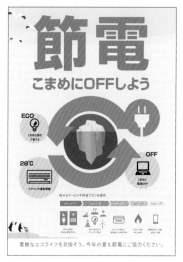

タイトル文字を緑が強いブルーの配色にしています。落ち着いた印象で、色数も減り、黄色がスッキリして見える効果も生まれました。

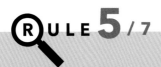
フォント

フォントは全体の雰囲気を一新するほどのパワーを持つ、非常に重要なデザイン要素です。変更の反映に時間がかからないので、あれこれ悩む前に次々と切り替えながら決めていくのがコツです。いくつものフォントを混合するよりは、同系のフォントでまとめるほうがオススメです。

フォントを要素に合わせて使い分ける

配色（本書19〜20ページ参照）の場合はある程度、イメージを先行して絞り込むことが可能ですが、フォントは馴染みがないためすぐにイメージできないことがあります。実際にあてがって、目で確認することを心がけましょう。インターネットから無料で入手できるフォントも多いので色々試してみるのもいいでしょう。

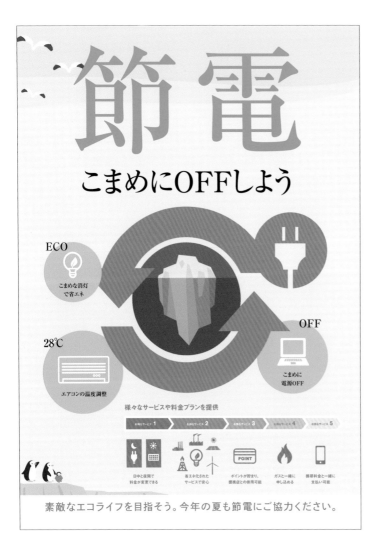

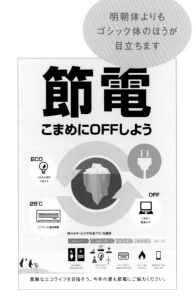

明朝体よりも
ゴシック体のほうが
目立ちます

しなやかさは明朝体だが強さはゴシック体が上

タイトルなど目立つ部分に明朝体を使い、しなやかな印象になっています。しかし、多くの人に呼びかけたい啓蒙ポスターで明朝体を使うと主張が弱くなってしまう可能性があります。視認性重視のゴシック体でストレートに訴えかけたほうが効果的です。

フォントで変わるデザイン

フォントを変更するとどうなるか、並べて比較してみましょう。丸みのあるものや装飾されたものなど、それぞれ異なった雰囲気になるのが分かります。また、同じゴシック体でも、枠囲みを追加したり、色をアレンジすることでさらに幅が広がります。ただし、要素を足すことで逆効果になることもあるので注意しましょう。

【丸みのあるゴシック体を使う】

多くの人に呼びかけたいテーマとは裏腹に、和む印象で緊張感に欠けてしまっています。

【装飾文字を使う】

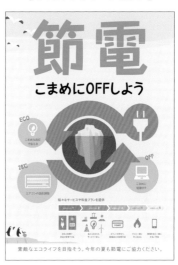

装飾文字はターゲットを限定してしまいます。多くの人に呼びかけたいテーマには不向きです。

【枠囲みの文字にする】

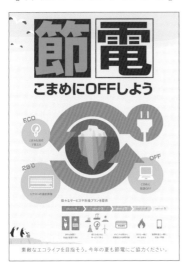

電源のスイッチを思わせる枠囲みで「節電」を目立たせています。下のイラストとどっちつかずになってしまっています。

【ストレートなゴシック体を使う】

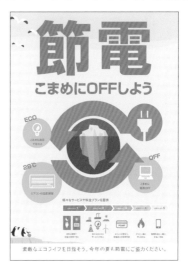

ゴシック体で潔くストレートな印象です。老若男女に呼びかけたいテーマは、多くの人に支持される見やすいフォントをセレクトしましょう。

メリハリ

配色とフォントまで決まったら、最終段階です。要素の大きさを調整したり、あしらいを追加したりして、メリハリを出す工夫をしていきましょう。メリハリを上手に付けることで、一つ上のレベルまでデザインを引き上げることが可能になります。

一度最後まで完成させることが大事

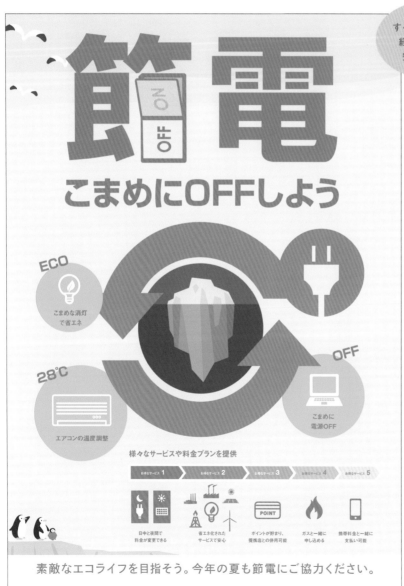

すべてのルールを経てポスターが完成しました！

要素に強弱を付けることでメリハリが出てきます。強弱の付け方は様々で、大きさを変えたり、あしらいを加えたりしてアレンジします。レイアウトを崩さない範囲内で調整する必要があるため、多くの場合、メリハリは微調整と並行して行われます。今一度情報の優先順位を確認し、強くしたいものはより強く、弱めたいものはより弱めていきましょう。一気に完成まで持っていってから俯瞰で微調整を行うのがコツです。

トライ&エラー

左ページで解説した、「メリハリ」の工程で、デザインが完璧になることは、通常はほとんどありません。デザインは明確な終わりが存在しない分野と言われており、実際の現場では、時間が許す限り、トライ&エラーを繰り返すことで作品を整えていきます。

▌トライ&エラーの例とその効果

一言でトライ&エラーと言っても、やり方は数多く存在します。最終段階で効果が表れやすいのは、「サイズ変更」→「差し色の追加」→「あしらいの追加」の順にトライしていくことです。また、レイアウトや配色、フォントなどをそのままにして最後に大きく雰囲気を変えたい場合は背景を交換することもあります。

【文字の一部を強調】

文字の色を一部の単語だけ変更する手法です。周囲の濃度に差を付ければ付けるほど強調の効果があります。

【イラストに色を足す】

あしらいを追加する手法です。テーマやタイトルと連携させます。すでに完成されているデザインの雰囲気を崩さないことが重要です。

【イラストを足す】

人物のイラストを入れると親近感が出ます。ただし、シャープな雰囲気をキープしたい場合は逆効果なので注意が必要です。

【背景を写真にする】

背景をまるごと1枚の写真に変えています。背景がすでに写真の場合は写真の代わりにベタ塗りにすると雰囲気が大きく変わります。

 COLUMN

マージンで変わる、印象の違い

マージンが狭い、広いの違いは？
同じ素材を使って印象差の違いを解説します。

マージンとはデザインデータの仕上がり枠から文字・写真の要素を
どれくらい余白（マージン）をつけて配置していくかをあらかじめ設
定することです。要素を収める範囲が決まれば、レイアウトに迷い
がなくなり、効率よく仕上げることが可能になります。

マージンが**狭い**

マージンが**広い**

マージンが狭い場合は、文字に主張させて
目立たせたい時やメリハリをつけたい時に
迫力が出て良いでしょう。しかし写真と文
字、どちらも窮屈でどっちつかずな印象に
なることもあり、注意が必要です。

マージンが広いと空間に余裕が生まれ、整
った上品さがにじみ出ます。中でも、スマ
ートフォンのように小さい画面で閲覧する
SNS向け画像は、画面が狭い分、マージン
は広めに取ったほうが良い印象を与えます。

CHAPTER

1

「どこで見せる？」別
デザイン

会社案内パンフレットの表紙

目的	社員教育、営業、採用、広報
どこで見せる?	会社説明会、セミナーなど

☑ ビジュアルで伝わる、迫力ある表紙にしたい
☑ 働く社員を登場させて、リアリティを出したい
☑ 一般人の写真使用でもかっこいいデザインにしたい

BEFORE　まとまり感がない人物写真

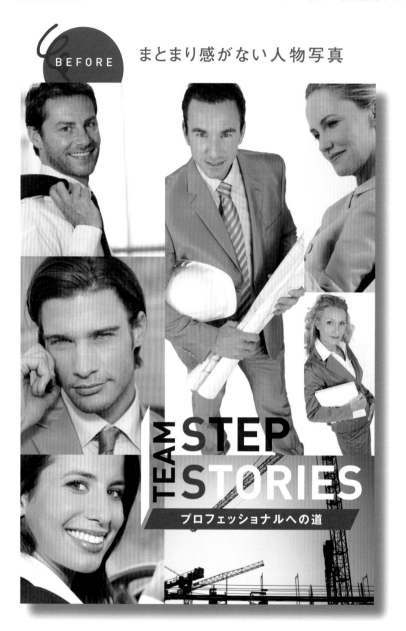

実際の社員が登場すると、リアリティが高まり、臨場感のある表紙になります。より現実味が出るように、あえて構図や撮り方は揃えていないのが特徴です。

ここがイマイチ

― 配色 ―

タイトル文字は白黒をベースに差し色は赤で正統派にまとめたつもりが、ごちゃごちゃしています。

― フォント ―

シンプル、視認性を大切にフォントをセレクト。しかし背景の写真と重なる部分が読みにくいです。

― メリハリ ―

写真の臨場感は出たものの、表紙の統一感がありません。一番目立たせたいタイトルが埋もれてしまっています。

POINT

撮り方がバラバラな人物写真の集合は落ち着きがなくなる

・写真が多い＝情報量が多いので、落ち着きがない
・そのままの写真使用では、生々しさが気になる
・写真のどこかに共通項を持たせ、カタマリ感を出したい

【 使用する写真 】

写真をモノクロにして統一感を出す

AFTER

撮り方がバラバラな人物写真
の集合をモノクロにして、ま
とまり感が出ると信頼度も上
がっています。

TEAM STEP STORIES
プロフェッショナルへの道

こうするとグッド

― 配色 ―

渋みのある青緑色で写真
の周りを囲み、全体を引
き締めています。タイト
ルが一番目立つようにな
りました。

― フォント ―

タイトル文字としてのカ
タマリ感が出るよう、配
色パターンを揃えて読み
やすくしています。

― メリハリ ―

タイトル文字の背面は写
真の重なりを避けてすっ
きりさせ、一番目立つよ
うになりました。

POINT

斜角のある図形を組み合わせると
動きのある紙面になる

モノクロ写真にしたことで、落ち着きすぎてしまう場合も。
色の図形を組み合わせることで印象の変化をつけられます。
ビジネス系では斜角のあるものは特におすすめです。

タイトルが
目立つように
なっています

会社案内パンフレットの中面

目的	社員教育、営業、採用、広報
どこで見せる?	会社説明会、セミナーなど

☑ 写真を複数使い、ビジュアルをメインにしたい
☑ 説明的にならないよう、文字を減らしたい
☑ 会社の場所はイラストでわかりやすくしたい

BEFORE 複数の写真で構成したレイアウト

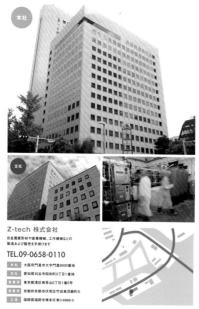

世代を超え、信頼で繋がる「モノづくり」を目指して

本社

支社

Z-tech 株式会社

白金属異形材や産業機械、工作機械などの
製造および販売を手掛けます

TEL.09-0658-0110

本社	大阪府門真市大字門真9000番地
支社	愛知県刈谷市昭和町0丁目1番地
営業所	東京都港区南青山0丁目1番0号
研究所	京都府京都市伏見区竹田烏羽殿町6
工場	福岡県福岡市博多区東0-6999-0

私たちが築いてきたもの、それは揺るぎない安心です。

当社の製品や技術・サービスは世界中の、産業や市民生活の様々なところで使われています。
それらは全て、この徹底された環境によって生み出されています。

**技術の最先端を利用し、
新しい価値を創り出します。**

製造した素材を原料に、自動車や住宅
家電向け端子材やリードフレームなど、
様々な形状への製品加工を行っています。
今後も、当社の最先端オリジナル技術に
よる高品質・高性能な新製品の開発供給
を通じ、世界中の産業と社会への発展に
貢献していきます。

**燃料サイクルを確立し、
新たなモノを生み出します。**

製造した素材を原料に、自動車や住宅
家電向け端子材やリードフレームなど、
様々な形状への製品加工を行っています。
今後も、当社の最先端オリジナル技術に
よる高品質・高性能な新製品の開発供給
を通じ、世界中の産業と社会への発展に
貢献していきます。

扱う部品や機械の紹介

ボルト　鋳造棒
リードフレーム　銅ボール
バスバー　アノード

製造した素材を原料に、自動車や住宅家電向け端子材やリードフ
レームなど、様々な形状への製品加工を行っています。

ここが *イマイチ*

― 配 色 ―

ブルーメインの配色で信頼、安心を表現したけ
れど、寂しく無機質になっています。

― フォント ―

ゴシック体ばかりで堅い印象、文字の強弱がな
くて読みにくいです。

― メリハリ ―

文字と写真の配置が単調で迫力に欠ける四角い
写真ばかりで変化がありません。

会社案内のパンフレットとして、写真と文字で
具体的な情報を詳しく伝えることができます。

POINT

写真で魅力を語らせたいのに、
息苦しい印象なのはなぜ?

・複数の写真を使ってるが、説明的になりがち
・写真同士の余白が少なく、ぎちぎちしている
・写真と文字を分けた構成は読みやすいが実用的になりがち

【 使用する写真 】

写真全面裁ち落としたレイアウト

AFTER

会社のビジョンが
大きく
目立ちます

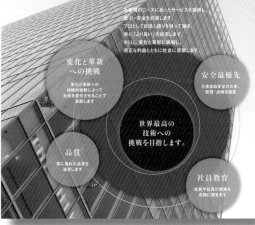

Generations, Creating value that leads to trust

Z-tech 株式会社

世代を超え、信頼で繋がる「モノづくり」を目指して

お客様のニーズにあったサービスを提供し、
安心・安全を約束します。
プロとして自信と誇りを持って働き、
常に「より良い」を追求します。
さらに、変化と革新に挑戦し、
適正な利益とともに社会に貢献します

変化と革新への挑戦
変化と革新への
持続的挑戦によって
社会を変化させることで
貢献します

安全最優先
たゆまぬ安全のため、
管理・点検を徹底

品質
常に優れた品質を
追求します

世界最高の技術への挑戦を目指します。

社員教育
社員や社員の家族も
念頭に置きます

私たちが築いてきたもの、
それはお客様、社員への揺るぎない安心です。

当社の製品や技術・サービスは世界中の産業や市民生活の様々なところで使われています。それらは生み出されています。

製造した素材を原料に、自動車や
住宅家電向け端子材やリードフレ
ームなど、様々な形状への製品加
工を行っています。今後も、当社
の最先端オリジナル技術による高
品質・高性能な新製品の開発供給

扱う部品や機械の紹介

品名	特徴
ボルト	鍛造製法により歩留り向上、最大5000プレスで対応可。
リードフレーム	テーパ部ゲージ合わせ・ベアリング複合での研削仕上げ
バスバー	大型設備加工・大径BTA深穴加工
銅ボール	鍛造製法により歩留り向上、最大5000プレスで対応可。
鍛造棒	真円度測定器・表面粗さ輪郭形状測定器・等での品質保証
アノード	テーパ部ゲージ合わせ・ベアリング複合での研削仕上げ

こうするとグッド

― 配色 ―

図はブルー配色にして堅実さや効用性が増しています。ブルーは安心感があり、ビジネス系で使いやすい傾向があります。

― フォント ―

ゴシック体、明朝体を適宜分散して区別化しています。説得力を出したい場合はゴシック体のコピーが適しています。

― メリハリ ―

紙面の印象を大きく変えたい場合は、写真全面裁ち落としは効果が大きく、選ぶ写真のセレクトが重要になります。

写真を全面裁ち落としにして、構成を変えています。文字を減らして、写真や図でメッセージを表現しています。

POINT

図を使った方が、文章よりも
イメージが掴みやすい

経営理念や企業の取り組みを長い文章で読ませるより、図式化した方が明確になるシンプルに簡略化した方がより伝わりやすくなります。

ARRANGE

1　文字情報は限界まで減らす

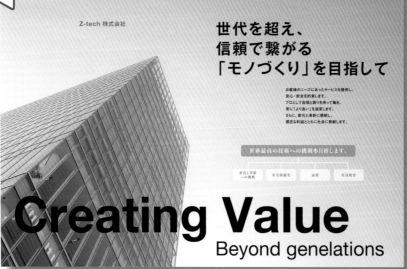

たくさんの情報を入れすぎるとかえって安っぽいイメージになりかねません。かっこいいビジュアルで視覚的に見せた方が様になります。

大きな写真に
情報を
詰め込まない！

ARRANGE

2　一部写真を切り抜き、象徴的にする

ビジネス系の
内容であることが
一目瞭然！

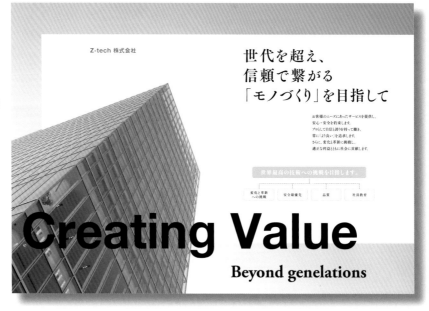

写真を一部分切り抜き、ビルの形を際立たせています。白の色面は信頼感や清潔感といったクリーンなイメージを与えて好感度が高くなります。

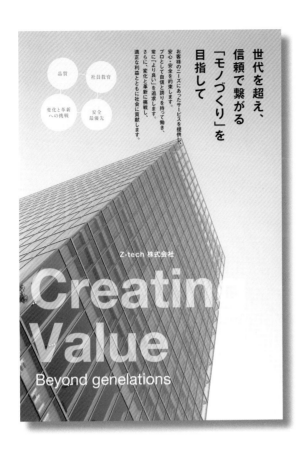

縦の要素は説得力が上がります

ARRANGE

3

紙面の縦横、文字組みの縦横を変える

紙面を縦にして、緊張感が高まっています。ビルの存在も強くなり、信頼感が出ました。縦横混在する文字群はメリハリがつき、説得力が増します。

ビルそのものが主張するので、周りには何も置かないのがGood

ARRANGE

周りに余白をつけて、イメージ写真は中央配置する

主張させたいものの周りには十分な余白を取りましょう。イメージ写真の上には要素を置かずにすっきり見せましょう。中央配置は王道な手法です。

POINT

あらゆるケースで王道！
中央配置とは？

カメラ構図の「日の丸構図」同様、重要なものを中央に配置した王道パターンです。上のお皿の作例では、タイトル文字や写真を中央配置した方（右）が紙面が引き締まっています。

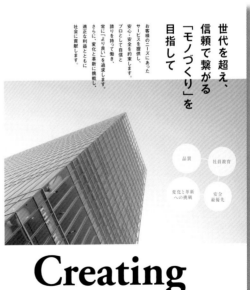

社内報インタビュー

目的	組織活性化、ビジョン浸透

どこで見せる?	オフィス内、社内イントラネット

- ☑ その道のスペシャリストがビジョンを語る内容
- ☑ 部署のチームリーダーが登場するので、堅実な印象にしたい
- ☑ 文章が読みやすい紙面にしたい

 BEFORE グリッドに合わせないレイアウト

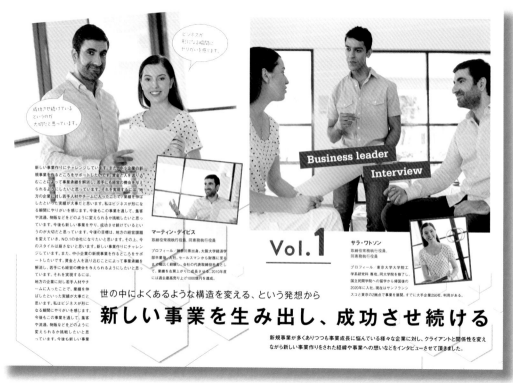

ここが *イマイチ*

― 配色 ―

文字は黒がメインだが、差し色の赤が浮き立ってしまい、違和感が出ています。

― フォント ―

二人の写真から吹き出しでコメントをしているが、緊張感が不足しています。

― メリハリ ―

メイン写真が左右ページでどっちつかずな印象。読む流れもわかりにくいです。

白地が清潔感、潔白さを醸し出しています。リーダー同士のインタビューなだけに、写真に動きや、赤の差し色が仕事への熱意を現しています。

POINT

カジュアルで気楽さはあるものの、
文章が読みにくい紙面

- ・自然な流れの読みやすさを無視したレイアウト
- ・タイトル文字周りと文章が入り組んでしまう
 基本として、文字同士の回り込みはNG
- ・「vol.1」のように重要度の低い部分が目立ってしまう

【 使用する写真 】

生成り色の色面は
あらゆるケースで
効果的です

グリッドに合わせたレイアウト

AFTER

世の中によくあるような構造を変える、という発想から

新しい事業を生み出し、
成功させ続ける

新規事業が多くありつつも事業成長に悩んでいる様々な企業に対し、クライアントと関係性を
変えながら新しい事業作りを解決する経緯や事業への想いなどをインタビューをさせて頂きました。

**―― 社名の由来とビジョンについて
教えていただけますか?**

新しい事業作りにチャレンジしています。また、中小企業の新規事業を作るところをサポートしたいです。資金と人を送り込むことによって事業承継を解消し、若手にも経営の機会を与えられるようにしたいと思っています。それを実現するには、地方の企業に対し若手人材やチームに入ったことで、業績を伸ばしたといった実績が大事だと思います。私はビジネスが形になる瞬間にやりがいを感じます。今後もこの事業を通して、集客や流通、物販などをどのように変えられるか挑戦したいと思っています。今後も新しい事業をやり、成功させ続けているというのが大切だと思っています。今後の目標は、地方の経営課題を変えていき、NO.1の会社になりたいと思います。その上、今のスタイルは崩さないと思います。新しい事業作りにチャレンジしています。また、中小企業の新規事業を作るところをサポートしたいです。資金と人を送り込むことによって事業承継を解消し、若手にも経営の機会を与えられるようにしたいと思っています。それを実現するには、地方の企業に対し若手人材やチームに入ったことで、業績を伸ばしたといった実績が大事だと思います。私はビジネスが形になる瞬間にやりがいを感じます。今後もこの事業を通して、集客や流通、物販などをどのように変えられるか挑戦したいと思っています。今後も新しい事業をやり、成功させ続けているというのが大切だと思っています。今後の目標は、地方の経営課題を変えていき、NO.1の会社になりたいと思います。その上、今のスタイルは崩さないと思います。新しい事業作りにチャレンジしています。また、中小企業の新規事業を作るところをサポートしたいです。資金と人を送り込むこと

によって事業承継を解消し、若手にも経営の機会を与えられるようにしたいと思っています。それを実現するには、地方の企業に対し若手人材やチームに入ったことで、業績を伸ばしたといった実績が大事だと思います。私はビジネスが形になる瞬間にやりがいを感じます。今後もこの事業を通して、集客や流通、物販などをどのように変えられるか挑戦したいと思っています。今後も新しい事業をやり、成功させ続けているというのが大切だと思っています。今後の目標は、地方の経営課題を変えていき、NO.1の会社になりたいと思います。その上、今のスタイルは崩さないと思います。新しい事業作りにチャレンジしています。また、中小企業の新規事業を作るところをサポートしたいです。資金と人を送り込むことによって事業承継を解消し、若手にも経営の機会を与えられるようにしたいと思っています。それを実現するには、地方の企業に対し若手人材やチームに入ったことで、業績を伸ばしたといった実績が大事だと思います。私はビジネスが形になる瞬間にやりがいを感じます。今後もこの事業を通して、

集客や流通、物販などをどのように変えられるか挑戦したいと思っています。今後も新しい事業をやり、成功させ続けているというのが大切だと思っています。今後の目標は、地方の経営課題を変えていき、NO.1の会社になりたいと思います。その上、今のスタイルは崩さないと思います。

**―― 最後に、今後の目標について
教えてください。**

新しい事業作りにチャレンジしています。また、中小企業の新規事業を作るところをサポートしたいです。資金と人を送り込むことによって事業承継を解消し、若手にも経営の機会を与えられるようにしたいと思っています。それを実現するには、地方の企業に対し若手人材やチームに入ったことで、業績を伸ばしたといった実績が大事だと思います。私はビジネスが形になる瞬間にやりがいを感じます。今後もこの事業を通して、集客や流通、物販などをどのように変えられるか挑戦したいと思っています。今後も新しい事業をやり、成功させ続けているというのが大切だと思っています。今後の目標は、地方の経営課題を変えていき、NO.1の会社になりたいと思います。

ます。私はビジネスが形になる瞬間にやりがいを感じます。今後も流通、物販などをどのように変えられるか挑戦したいと思っています。今後も新しい事業をやり、成功させ続けているというのが大切だと思っています。今後の目標は、地方の経営課題を変えていき、NO.1の会社になりたいと思います。その上、今のスタイルは崩さないと思います。新しい事業作りにチャレンジしています。また、中小企業の新規事業を作るところをサポートしたいです。資金と人を送り込むことによって事業承継を解消し、若手に経営の機会を与えられるようにしたいと思っています。それを実現するには、地方の企業に対し若手人材やチームに入ったことで、業績を伸ばしたといった実績が大事だと思います。私はビジネスが形になる瞬間にやりがいを感じます。今後もこの事業を通して、集客や流通、物販などをどのように変えられるか挑戦したいと思っています。今後も新しい事業をやり、成功させ続けているというのが大切だと思っています。今後の目標は、地方の経営課題を変えていき、NO.1の会社になりたいと思います。

Business leader Interview Vol.1

サラ・ワトソン
取締役常務執行役員、同専務執行役員

プロフィール　神奈川県出身、大阪大学経済学部卒業後、Ｈ社、セールスマンから財務に戻すて幅広く経験し、会社の代表取締役社長として、業績も右肩上がりに成長させる。2010年度には過去最高売り上げ1000億円を達成。

マーティン・デイビス
取締役常務執行役員、同専務執行役員

プロフィール　東京大学大学院工学系研究科専攻後、同大学院を修了し、国立民間学院への留学から帰国後の2020年に入社。現在はサンフランシスコと東京の2拠点で事業を展開、すでに大手企業250社、利用がある。

こうするとグッド

― 配色 ―

グリッド内に要素を納めて、赤の差し色の
ごちゃつきが気にならなくなりました。

― フォント ―

内容を象徴する見出しを追加し、太字や色
文字、文字の大きさで差をつけています。

― メリハリ ―

左右またいで散漫な印象だったタイトル周
りを片ページにまとめています。

落ち着きと安定感を出すため、文字組みのグリッド内に収めて写真を配置しています。自然な流れで文章が読みやすくなりました。

POINT

読みやすい本文組みとは?
縦横組みの目安を知りたい

横組みの1行の文字数の目安は25〜35文字、縦組みの1行の文字数の目安は15〜50字前後が一般的となっています。1行の文字数が多いとそれだけ目の移動が多くなり、可読性が低くなってしまいます。

段間は2文字以上
空けるのが目安

医療施設の案内パンフレット

目的	施設のサービス普及
どこで見せる?	医療施設内など

☑ 寂しく堅苦しい印象は避けたい
☑ 施設のサービスをわかりやすく伝えたい
☑ 利用者への視認性など配慮が欲しい

 BEFORE

色の区別がわかりにくい

医療施設の案内パンフレットです。経営理念のページは図表で視覚的に表現しています。

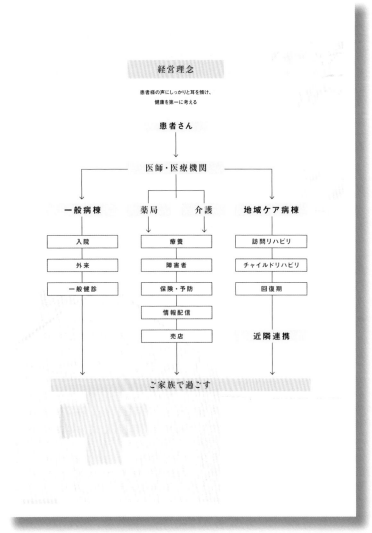

経営理念

患者様の声にしっかりと耳を傾け、
健康を第一に考える

患者さん

医師・医療機関

一般病棟　　薬局　　介護　　地域ケア病棟

入院	療養	訪問リハビリ
外来	障害者	チャイルドリハビリ
一般健診	保険・予防	回復期
	情報配信	
	売店	近隣連携

ご家族で過ごす

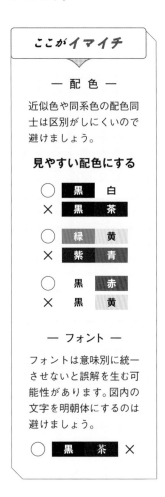

ここが*イマイチ*

― 配色 ―

近似色や同系色の配色同士は区別がしにくいので避けましょう。

見やすい配色にする

| ○ | 黒 | 白 |
| × | 黒 | 茶 |

| ○ | 緑 | 黄 |
| × | 紫 | 青 |

| ○ | 黒 | 赤 |
| × | 黒 | 黄 |

― フォント ―

フォントは意味別に統一させないと誤解を生む可能性があります。図内の文字を明朝体にするのは避けましょう。

○ 黒　茶 ×

POINT

読みやすい配色と文字への
配慮が物足りない

× 黒　紺

・図表内の、黒文字と紺色の区別がつかない
・黒文字が多く、明るさが欲しい
・フォントのばらつきが気になる

【 使用する写真 】

> 図表だけでは
> 気難しい印象なので、
> 写真でイメージしやすく！

色の区別をはっきりさせる

AFTER

明るくてカラフルな色面にして親しみやすくなりました。施設ごとの色分けもはっきりわかりやすくなっています。

経営理念 | 患者様の声にしっかりと耳を傾け、健康を第一に考える

患者さん

医師・医療機関

一般病棟　薬局　介護　地域ケア病棟

入院　療養　訪問リハビリ
外来　障害者　チャイルドリハビリ
一般健診　保険・予防　回復期
　　　　　情報配信
　　　　　売店　　　近隣連携

患者様に提供する医療の **5**つの力

ご家族で過ごす

寄り添う　患者様とご家族様へケアの向上を第一に
信頼関係　薬局や近隣施設との連携を構築する
対応力　各サービスの一貫した提供を心がける
発信力　気軽に相談できる施設を目指す
向上する　リハビリ施設や周囲の環境、回復期の充実をはかる

こうするとグッド

― 配 色 ―

ユニバーサルデザインの配慮と医療施設をイメージするコーポレートカラーで配色しています。

― フォント ―

黒文字をやめて濃い茶色で穏やかさを出します。

― メリハリ ―

丸と四角の図形を使い、視覚的によりわかりやすくしています。

POINT

1. ユニバーサルデザインの配慮

× 医療機関 医療機関 医療機関 医療機関 医療機関 医療機関 → ○ 医療機関 医療機関 医療機関 医療機関 医療機関 医療機関

前面に文字を置いた時、見やすく配慮をする

2. コーポレートカラーで配色

対応力　寄り添う　発信力　信頼関係　向上する

コーポレートカラーは企業や団体を象徴するカラー。経営理念で取り入れることで、より信頼感のあるデザインに。

園児募集ポスター

目的	親子集客

どこで見せる?	保育園前、住宅街など

- ☑ 通いたくなる、親しみのあるデザイン
- ☑ ビジュアルメインでアイキャッチ的に印象づけをしたい
- ☑ イメージを固定させないように、子供はイラスト

BEFORE 明朝体がメインのポスター

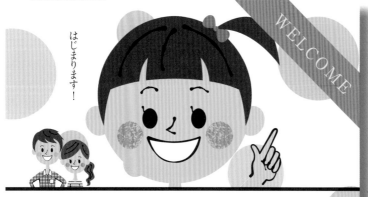

はじまります！

WELCOME

2/25(月)開園! 園児募集中!

満1歳以上〜5歳就学前のお子さま

受付は10/1(月)から

まずはお気軽にお電話ください!

こんにちは！ WAKUWAKU気分になれる保育園！

お問い合わせ・お申し込み受付
翠の丘保育園
☎03-3535-2323　http://midorigaokaa.jp
営業時間　7:30〜18:30　休園日　土曜・日曜・祝日・年末年始

子供の微笑ましい正面イラストを大胆に中央配置しています。ターゲットが明確な構成になり、遠くから見ても目に止まるポスターとして、効果が期待できます。

ここがイマイチ

─ 配色 ─

肝心の園児募集が全く目立たちません。周りの素材が賑やかで、埋もれてしまっています。

─ フォント ─

明朝体は大人しい印象です。宣伝効果が上がるデザインに、今一歩届かないな印象です。

ここがコツ

─ メリハリ ─

募集する園児は特定の人物像を固定しないように、イラスト使用で配慮しています。代わりに下段はリアルな写真を配置して対比させ、実際に通った時の想像がしやすくなりました。

POINT

明朝体は渋くて、紙面の賑やかさと合っていないのでは？

- ・園児募集の情報部分を一番目立たせたい
- ・親が気にいる親しみやすいフォントやデザインにもう一工夫
- ・情報を目立たせたいが、これ以上は色数を増やしたくない

【 使用する写真 】

丸みのあるゴシック体のポスター

縦組み明朝体より、
親しみやすい
キャッチに

募集部分の文字は丸みのある
ゴシック体にし、さらに影や
袋文字に加工して、視認性を
保ち、注目させています。

こうするとグッド

― 配色 ―

色数を増やさずピンクが
メイン色であることは継
続。フォントの加工で工
夫することができました。

― フォント ―

丸みのあるゴシック体は、
子供や若者向け媒体に多
く使われます。

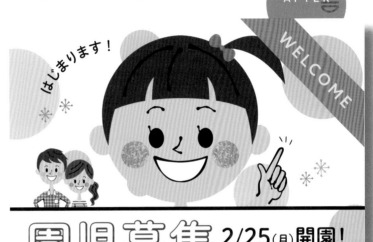

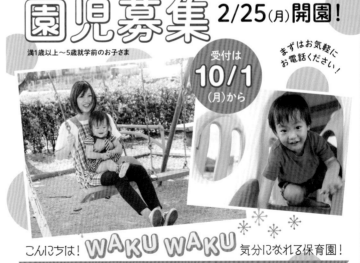

POINT

WAKU WAKU

**丸みのあるゴシック体でも
加工の仕方で多種多様な印象に**

ポイントは何を強調させたいかによって、加工
部分は変わってきます。ターゲット層が明確な
ら、より定まりやすくなるでしょう。

オープン告知チラシ

目的	オープン前に認知度を上げたい
どこで見せる?	駅前、公共交通機関など

☑ 主婦や高齢者が信頼を寄せてくれる印象付けをしたい
☑ オープン初日から来院してほしい
☑ ポスターよりも、病院の特徴が伝わるチラシにしたい

BEFORE

洋服がカジュアルだと違和感

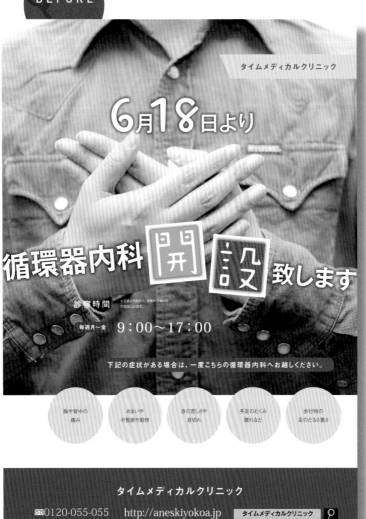

タイムメディカルクリニック

6月18日より

循環器内科 開設 致します

診察時間 ※王曜は予約制で、保険外治療のみの提供となります。

毎週月〜金 9:00〜17:00

下記の症状がある場合は、一度こちらの循環器内科へお越しください。

- 胸や背中の痛み
- めまいや不整脈や動悸
- 息の苦しさや息切れ
- 手足のむくみ腫れなど
- 歩行時の足のだるさ重さ

タイムメディカルクリニック

☎0120-055-055　http://aneskiyokoa.jp　タイムメディカルクリニック 🔍

写真を全面に出し、堅苦しい印象を避けたいので、オープン日が一番目立つように中央配置しています。

ここがイマイチ

— 配色 —

ブルーメインの配色で信頼、安心を表現したいものの、デニムの洋服がカジュアルな方向性へと目的がずれてしまっています。

— フォント —

ゴシック体はカジュアル、気楽さが出てしまうのと、白衣に変えた時に合うか検討が必要です。

ここがコツ

— メリハリ —

大きいイメージ写真の下は具体的な文字情報群を並べると説得力があります。

POINT

モデルの服装も
デザインの一部として考える

- 医療系など正確な情報が問われる業種は、背景はスッキリさせた方が情報に目が行きやすい
- デニムのブルーにより、白文字の選択肢しか無くなってしまった
- 診察内容に目がいくようにしたい

【 使用する写真 】

白衣で清潔感とクリーンなイメージ

AFTER

白衣に変えて再撮影。洋服の色も大切。色の持つ効果で紙面に説得力がついた。イメージを限定させないよう、顔出しはしない。

こうするとグッド

— 配色 —

白背景により文字色に選択肢が生まれています。ブルーの配色にして堅実さや安心感、効用性が増しています。

— フォント —

オープン日や目立つ見出しは明朝体にして、印象を柔らかくしています。

POINT

- 医療、病院
- 製薬会社
- 化学メーカー
- 求人募集
 （看護師、薬剤師、管理栄養士、事務職など）
- セミナー
- 後援会

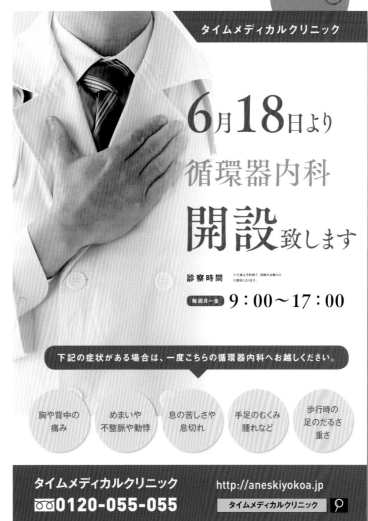

タイムメディカルクリニック

6月18日より

循環器内科

開設致します

診察時間 ※王道は予約制で、保険外治療のみの提供となります。

毎週月～金 9：00～17：00

下記の症状がある場合は、一度こちらの循環器内科へお越しください。

胸や背中の痛み／めまいや不整脈や動悸／息の苦しさや息切れ／手足のむくみ腫れなど／歩行時の足のだるさ重さ

タイムメディカルクリニック
0120-055-055
http://aneskiyokoa.jp
タイムメディカルクリニック

白いシャツが登場する
広告一覧

医療やセミナー・後援会など、要素が多いデザインも白いシャツなら、シンプルにまとまります。

お問い合わせ欄は下段にまとめて、スッキリした紙面に

お金・税金に関するチラシ

目的	税金の相談を無料で実施
どこで見せる?	住宅街、オフィス街など

☑ 複雑な税金の支払いでも無料相談できることを強調
☑ 気軽に問い合わせが来るようなデザインにしたい
☑ 相続は知識が乏しい人も多く、難しい内容は避けたい

BEFORE イメージ写真がリアルすぎる

相続税の申告・相談はお任せください

相続税
でお悩みの方へ

相続税の対策は、早期の準備が効果的です。一定額以上の財産を所有している人が亡くなった場合、相続人となる遺族は財産を相続した割合に応じて相続税を負担しなくはなりません。

駅から近くて便利!
埼玉高速鉄道
新井宿駅

徒歩1分

無料相談
開催中!

このようなお悩みありませんか?

・相続が発生したらどれくらい税金がかかるの?
・身内で揉めないように生前に相続対策をしたい
・今ある不動産を売却したいけど、税金がいくら?
・相続税の納税資金はどうすればいいのだろう?

少しでも不安がありましたら、お気軽にお問い合わせください

新井宿駅前会計事務所 http://araijyukuekima.jp
☎0120-012-321 新井宿駅前会計事務所 🔍

写真によるありのままの表現は現実的すぎて、余計な情報を与えてしまいます。

ここがイマイチ

― 配色 ―

ブルーの配色が重々しく冷たい印象になってしまっています。

― メリハリ ―

無料相談を強調したいけれど、「徒歩1分」が目立ち、アピールポイントが弱くなっています。

ここがコツ

― メリハリ ―

タイトル文字は視認性が高い太いゴシック体を使っています。はっきり内容が伝わります。

POINT

堅実すぎると冷たい印象
親しみやすさとの配分が大事

・具体的な形のない商品は、イラストを使う方が無難な場合が多く、扱うイメージによる印象差が大きい
・堅実性のあるブルー配色は、この場合は冷たい印象になりかねない

【 使用する写真＆イラスト 】

「無料相談会」であること、さらに弁護士・税理士が共同であることもタイトル文字で強調させています。ぎゅっとした紙面いっぱいの情報量は堅実的な印象にさせています。

イラストで概念的な捉え方に

AFTER

こうするとグッド

― 配色 ―

イラストとグリーンの配色が、堅実と親しみやすさの程よいバランスを保っています。

― メリハリ ―

下段はお問い合わせ欄とともに、弁護士・税理士を写真で登場させています。人物写真があると、信憑性が高まります。

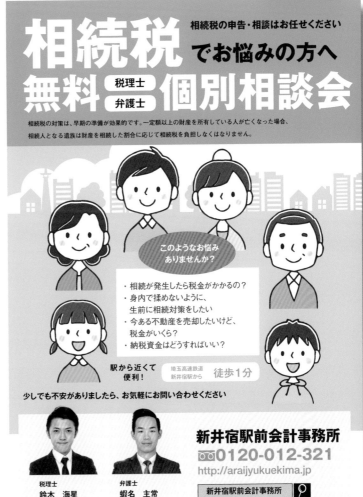

POINT

- スポーツジム
- ヨガマットなど、使い方がわからない商品
- 習い事の募集（英会話スクール、塾生徒募集、スポーツジムなど）
- 士業

人物写真を載せた方が信憑性が高まる広告一覧

人を相手に成り立つ職業なら、人物が出ている紙面の方が安心感が得られます。ヨガマットなど使い方がわからない商品は、人物が登場すると使用方法が確実に伝わります。

写真とイラストの使い分けのコツがわかると便利

メイク商品の紹介ページ

目的	化粧品の紹介
どこで見せる?	美容・ファッション系雑誌

- ☑ 商品点数が多い紙面もすっきりまとめたい
- ☑ 商品を見栄え良くスタイリッシュに配置したい
- ☑ 化粧品の情報をしっかり読者に伝えたい

BEFORE デザインや文字の配置に統一感がない

おしゃれな人が狙うべき
気分を上げる"最新コスメ"コレクション

心地よい保湿を叶える

自然に馴染む深みのある
チークづくりに ＜シャイ
ニーリップ＞1,800円+税

とろみのある質感と
美しい発色。
すっとなじんで、美しい
発色。＜リップグロス＞
1,500円+税

まぶたの立体感を演
唇にフィットし、うるお
いと美しい発色が持続。
＜リップ スティック＞
1,500円+税

女っぽ極ツヤリップ
うるおい密着。
自然に馴染む深みのある
唇づくりに ＜リップ＞
1,800円+税

DUO LIPSTICK
OR262
「明るい発色と輝きを
ワンストロークで」
心地よい保湿を叶えるオイ
ル・リップスティック＜口
紅・リップ ライナー
＞1,500円+税

MATTE LIP COLOR
透け感のない極上な濃密
カラー！
「マットリップカラー700
／¥2,800」
きわ部分につければ
おしゃれ感も流行り感も！
心地よい保湿を叶える
オイル リップスティック

Lip Glow Balm
「ブラッシュでつけたような
仕上がりに」
↑トリートメント効果で、
ふっくらうるおうリッチな
唇に リップグロウバーム
／1500円 全8色 / 1.5g

LIQUID
LIPCOLOUR
唇にフィットし、うるおい
と美しい発色
ナチュラルで洗練された仕
上がりの
ナチュラルブラウン。
●リキッドリップカラー／
1600円

LIPSTICK
心地よい清涼感とうるおい
チーク、ベース、アイ
カラーと してマルチに
使える スティック
リップカラー ／¥1800

MATTE LIQUID
LIPCOLOUR
赤みニュアンスで色
っぽ感を
血色感にこだわりぬいた質
感。美リップに仕上がるリ
ップカラー
●マットリップカラー／
2000円

ここがイマイチ

― 配色 ―

リップグロスは同じ形の商品が並ぶのに、カ
ラフルさやポップな図形がちぐはぐな印象に。

― フォント ―

リップは商品説明は文字量にばらつきがあり、
なりゆきで配置していて、整っていません。

― メリハリ ―

商品ごとに文字情報を配置すると全体的に
パラパラ散漫になります。

一見すると白地に整えて商品を配置し
ているように見えるが、文字や図形に
共通部分がなく、スタイリッシュさに
かける配置となっています。

POINT

個別の写真同士の配置は
余白のばらつきが目立つ結果に

・文字量の違いによる余白が気になってしまう
・切り抜き写真は安っぽく見えてしまう
・左右のページで世界観の統一が図れない

【 使用する写真 】

シンメトリー構図で
安定感UP

シンメトリーや均等配置にする

AFTER

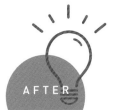

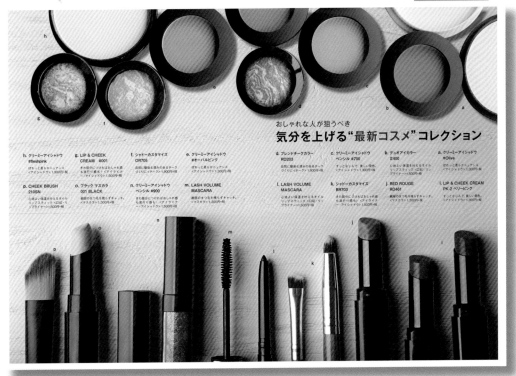

おしゃれな人が狙うべき
気分を上げる"最新コスメ"コレクション

h. クリーミーアイシャドウ
#fleshpink
ぱわっと柔らかニュアンス
＜アイシャドウ 1,300円＋税

g. LIP & CHEEK
CREAM #001
また� につけれはおしゃれ感
も流行り感も！＜アイクリ
ー・アイシャドウ 1,900円＋税

f. シャドーカスタマイズ
OR705
立体に魅惑と深みのあるチーク
づくりに＜チーク＞1,900円＋税

e. クリーミーアイシャドウ
#オーバルピンク
ぱわっと柔らかニュアンス
＜アイシャドウ＞1,300円＋税

d. ブレンドチークカラー
RD203
自然に魅惑と深みのあるチーク
づくりに＜チーク＞1,300円＋税

c. クリーミーアイシャドウ
ペンシル #700
すっとなじんで 美しい発色。
リップスティック ＜口紅＞リ
ップライナー1,300円＋税

b. デュオアイカラー
#400
すっとなじんで 美しい発色。
リップスティック ＜口紅＞リ
ップライナー1,300円＋税

a. クリーミーアイシャドウ
#Olive
ぱわっと柔らかニュアンス
＜アイシャドウ＞1,300円＋税

p. CHEEK BRUSH
210SN
心地よい保護を付けるオイル
リップスティック ＜口紅＞リ
ップライナー1,500円＋税

o. ブラック マスカラ
001 BLACK
繊細のまつ毛を残らずキャッチ
＜マスカラ 1,300円＋税

n. クリーミーアイシャドウ
ペンシル #900
また細かにつけれはおしゃれ感
も流行り感も！＜アイライナー
ー・アイシャドウ 1,500円＋税

m. LASH VOLUME
MASCARA
繊細のまつ毛を残らずキャッチ
＜マスカラ 1,500円＋税

l. LASH VOLUME
MASCARA
心地よい保護を付けるオイル
リップスティック ＜口紅＞リ
ブライナー1,500円＋税

k. シャドーカスタマイズ
BR703
また細かにつけれはおしゃれ感
も流行り感も！＜アイライ
ナー・アイシャドウ 1,500円＋税

j. RED ROUGE
RD461
繊細のまつ毛を残らずキャッチ
＜マスカラ 1,300円＋税

i. LIP & CHEEK CREAM
PK-2 ベリーピンク
すっとなじんで 美しい発色。
＜アイシャドウ＞1,300円＋税

こうするとグッド

― 配 色 ―

写真の背景が色面の扱いとなり、
文字色はあえて黒一色のみでシン
プルにまとめています。

― フォント ―

写真の背景になじまないゴシック
体で可読性を優先しています。

― メリハリ ―

写真と文字は固めて配置すると、
すっきりまとまっています。

商品はシンメトリー構図の一枚写真にし、文字は均等配
置に。全体的にデザインに統一感が出ています。

POINT

知ってると便利なシンメトリー構図とは？

シンメトリーは上下もしくは左右が均等になるよう、中央で2分
割した構図。バランスがよく感じられ、安定感のある配置です。

女性モデルを起用した化粧品広告

目的	化粧品広告
どこで見せる?	美容・ファッション系雑誌

- ☑ 女性モデルを起用して、印象的に見せたい
- ☑ 広告なので、情報量は最小限でまとめたい
- ☑ 女性が好むデザインにしたい

BEFORE ビビッドなピンクが鮮やかなデザイン

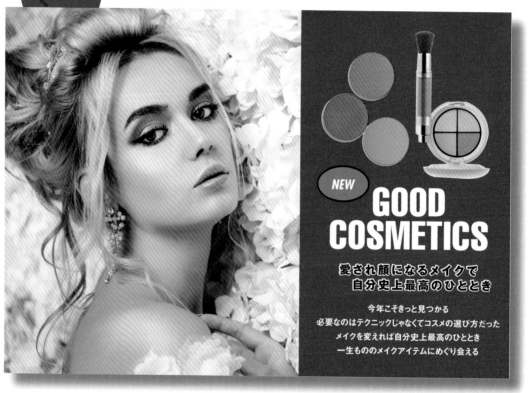

ここがイマイチ

― 配色 ―

ビビッドなピンクは主張がはっきりしますが、より優しい印象にしましょう。

― フォント ―

長体がかった文字は、さらにシャープなイメージを強めてしまいます。

― メリハリ ―

化粧品と女性モデルの境界線がはっきりしていて、世界観が分離しています。

ビビッドなピンクは女性向けの媒体で最もよく使われます。大胆にピンクの色面を使うことで、女性の意志の強さがより一層増します。

POINT

ピンク色のイメージはどんなもの?

派手　可愛い　幼さ　安らぎ　艶やか

女性的／愛情／幸福／優しい／春／桜／桃など

【 使用する写真 】

女性モデルの圧迫感が和らいでいます

女性の上品さと優しさが伝わるデザイン

AFTER

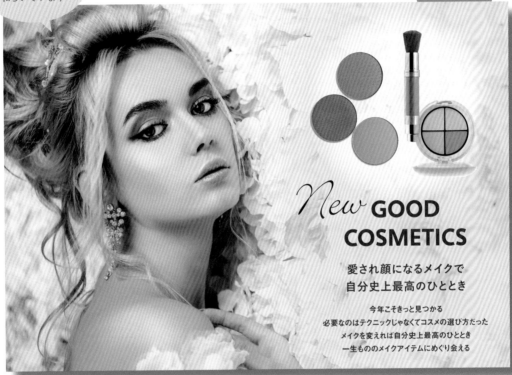

こうするとグッド

— 配色 —

淡いピンクのペールトーンの色面と文字は茶色で優しい印象になっています。

— フォント —

「New」の文字はエレガントな筆記書体をセレクトし、変化をつけています。

— メリハリ —

写真と背景色が調和し、全体的な世界観に違和感がなく自然にまとまっています。

淡いペールトーンの色面を透過させて、写真の世界観を保つことができました。商品の周りを囲む白いグラデーションで柔らかさを表現しています。

POINT

グラデーションはどんな効果がある？

写真の輪郭をぼかしてコントラストを和らげています。また深みや癒しを感じさせる効果もあります。

食材、グルメの広告

- ☑ 写真を出来るだけたくさんに使いたい
- ☑ 詰め込みすぎて見栄えが悪くなるのは避けたい
- ☑ インパクトのあるビジュアルにしたい

 BEFORE 複数の写真を一枚写真のように配置

体 に 良 い フ レ ッ シ ュ ジ ュ ー ス

Fresh Colors!

ライフ・イズ・カラフル

洋梨　アサイ　キウイ　クレンベリー　マスカット　ラズベリー　トゥーンベリー

ここがイマイチ

― 配色 ―

写真の色がカラフルなのに対して、背面は白地なのが物足りなく、寂しい印象です。

― フォント ―

商品ロゴと差をつけ、キャッチコピーは読みやすさを重視しつつも味気ない印象です。

― メリハリ ―

写真を連写したように並べてインパクトのある配置していますが、重心が中央に偏っています。

写真同士の余白を取らない抜き合わせにすると、写真が大きく扱え、一枚写真のようなまとまりが生まれました。

POINT

写 真 の 抜 き 合 わ せ 方 法 で 見 栄 え の 良 い 配 置 が 知 り た い

四角形の写真を角版(かくはん)と言い、もっともよく使われる写真の使い方です。別々の角版写真を一枚写真に見せて配置しています。

【 使用する写真 】

動きのある写真の
トリミングが
楽しい印象に

写真を背面に敷き詰めてまとまりを出す

AFTER

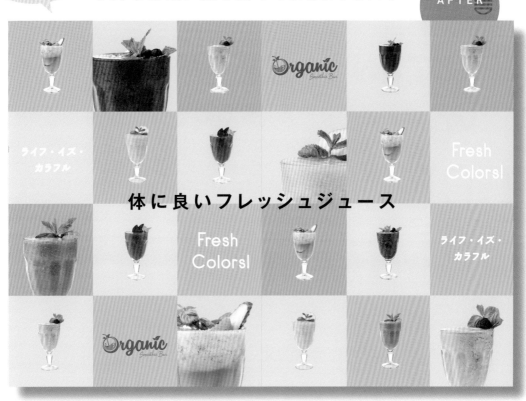

こうするとグッド

— 配 色 —

市松模様のカラフルな色面が特徴的となり、
写真を壊さず一体感が出ています。

— フォント —

正方形の色面に文字要素を散らして、動きを
出して親しみやすくなっています。

— メリハリ —

商品は引きと寄りのトリミングを大胆に行い、
遊び心のある紙面へと様変わりしています。

文字情報で多くを語らずとも、視覚的なメッセー
ジ性が高まっています。写真に動きが出て遊び心
も増しました。

POINT

正方形に写真を
配置して見栄えの
良い方法を知りたい

料理写真を複数配置するな
ど、同じ印象が続く場合は
抜き合わせで固めた方が見
栄えが良くなります。必要
な文字情報は中央配置でま
とめるのが効果的です。

寒色系がOKなグルメデザイン

目的	夏のスウィーツ、ダイエット効果
どこで見せる?	若者向けの雑誌やWebサイト

- ☑ 写真の見栄えがいまいちなので、工夫が欲しい
- ☑ 夏のスウィーツだとわかるデザインにしたい
- ☑ ダイエット効果の期待も伝えたい

 BEFORE 暖色系の夏のスイーツデザイン

FROZEN
YOGURT
COOL
SUMMER

**23種類の
フレーバが
楽しめる**

フローズンヨーグルトは
無脂肪&ローカロリーなので、
カロリーを気にする方にオススメ

写真が物足りないので、暖色系
の配色で親近感を出しています。

 ここが**イマイチ**

― 配色 ―

夏らしい寒色系の配色が合いますが、取り入れていません。

― フォント ―

視認性を高めるゴシック体が使われていますが、強すぎて写真が弱まっています。

― メリハリ ―

写真を補完するために英字を大胆に配置していますが、バランスが悪い状態です。

POINT

やはり暖色系が似合う
グルメデザインといえば?

- ・鍋など冬のあったかグルメ
- ・お歳暮やおせち、季節感のあるもの
- ・体を温める効果のある食品
- ・健康的なイメージを出したい時

【 使用する写真 】

寒色系の夏のスイーツデザイン

ペンキで塗ったようなグラフィックで印象付け！

AFTER

23種類の
フレーバが楽しめる

FROZEN YOGURT

フローズンヨーグルトは
無脂肪&ローカロリーなので、
カロリーを気にする方にオススメ

Cool
SUMMER

涼しさの演出や食欲を抑えたい心理効果を活かした寒色系のデザインです。

こうするとグッド

— 配色 —

背景の寂しさを解消するため、ブルーの色面を大胆に重ねています。

— フォント —

英字フォントの種類を、おしゃれで見栄えが良いものに変更しています。

— メリハリ —

写真と文字を少し斜めに動かし、カジュアル感を出して、寂しい印象を改善しています。

POINT

ダイエット効果の期待が持てる
別の方法は？

ちょっと
太った？
って言われたら…

はっきり境界線を分けた対比させる構成で、問いかけるキャッチコピーと寒色系を組み合わせたデザインです。

イベントのロゴ

目的	開催告知のWebサイト
どこで見せる?	ショッピングモール、生活雑貨店

☑ 他のマルシェとの区別化をしたい
☑ どんなマルシェか視覚的に伝えたい
☑ 写真が物足りないので、グラフィックで盛り上げたい

 BEFORE 写真と文章だけのWebサイト

EVENT NEWS ABOUT INTERVIEW REPORT

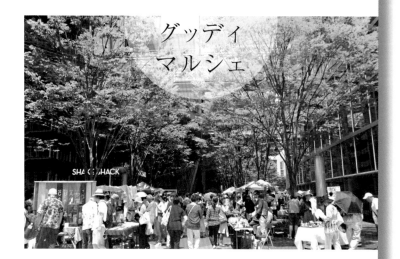

グッディ
マルシェ

日本最大級規模!

都市型マルシェが誕生

日本最大規模のマルシェがこのたびオープンします。
野菜や加工品を扱っている日本全国の農家さんと触れ合いながら、購入できます。
心と体にやさしい製法がモットーのこだわり農家さんが伝授する
カフェ型「食べごろ食育プロジェクト」が近日スタート予定。
また近ごろ注目を浴びている農業スタイルが体験できる
「学び場特別出荷」を設置。農家だけの特権が味わえます。

写真と文章だけではどんな内容のイベントかパッとわかりにくく、楽しさもあまり伝わりません。

ここが **イマイチ**

― 配色 ―

黒一色のみだと、どんな特徴のあるマルシェなのかがわかりにくいです。

― フォント ―

明朝体のみ使用。全体的にのんびり落ち着きが出たが、読みやすさの一工夫が欲しい感じです。

― メリハリ ―

トップ画面は写真を大きくし、視覚的な見やすさを配慮しつつも、マルシェの内容が明確に見えてきません。

POINT

イベント名のマルシェが
写真と馴染んで目立たない

・写真からマルシェだと判断しにくいし、
　違うイベントだとしても成り立ちそう
・文字はこれ以上増やさず、直感的に伝えたい
・写真＋αで楽しさと親しみやすさを演出したい

【 使用する写真&イラスト 】

写真+イラストは
楽しさと親しみやすさを
感じさせます

イベントロゴを組み合わせる

AFTER

イラストを追加して、楽しさ
と親しみやすさが増していま
す。イベント名のマルシェは
内容に合わせたロゴにして視
覚的にしています。

こうするとグッド

— 配色 —

野菜や加工品の出店が多
く、緑を基調とした世界
観に固定しています。

— フォント —

明朝体とゴシック体は適
宜用途に合わせて混在さ
せています。

— メリハリ —

下段の説明文は文字量を
抑えてゆとりを感じさせ
る中央配置に。

EVENT　NEWS　ABOUT　INTERVIEW　REPORT

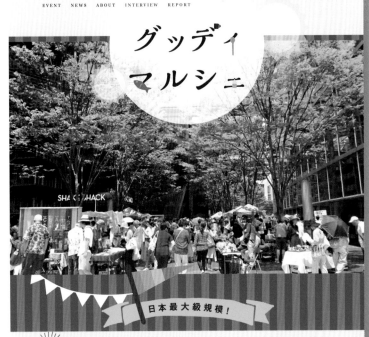

グッディ
マルシェ

日本最大級規模！

都市型マルシェが誕生

日本最大規模のマルシェがこのたびオープンします。

野菜や加工品を扱っている日本全国の農家さんと触れ合いながら、購入できます。

心と体にやさしい製法がモットーのこだわり農家さんが伝授する

カフェ型「食べごろ食育プロジェクト」が近日スタート予定。

また近ごろ注目を浴びている農業スタイルが体験できる

「学び場特別出荷」を設置。農家だけの特権が味わえます。

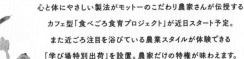

POINT

中央配置

日本最大級規模！

都市型マルシェが
近日オープン

左揃え

日本最大級規模！

都市型マルシェが
近日オープン

文字の中央配置と左揃えの違い
どんな効果がある？

中央配置は余裕、左揃えは緊張感のある配置。文
章の内容も中央配置は全体のビジョンを、左揃え
は具体的な開催情報を、と使い分けると良いです。

ARRANGE
1
外のフレームをユニークなものに変える

EVENT　NEWS　ABOUT　INTERVIEW　REPORT

グッディ
マルシェ

市場の活気が伝わるユニークなフレームで囲むと、より楽しさが伝わります。

太陽のイラストを
大胆に
使っています

ARRANGE
2
吹き出しを加えて内容を補足する

EVENT　NEWS　ABOUT　INTERVIEW　REPORT

こだわり
農家さんが
出店

日本最大級規模！

グッディ
マルシェ

内容補足の
吹き出しで
賑やかな印象に

ロゴ周りにマルシェの内容が伝わる補足的な吹き出しを加えています。
より早く内容を伝えることができます。

ARRANGE 3

基本ロゴを応用し、バリエーションを持たせる

改めて基本ロゴについては、野菜や加工品を扱っていることが伝わるように文字にイラストを組み合わせています。基本ロゴのイラストと文字は独立させて、イラストはフレームにしてバリエーションを持たせています。

POINT

一枚の紙面で構成する場合、基本的な配置とは？

1枚構成の基本的な考えでは、上段には象徴するグラフィックや写真を配置、下段には具体的な内容説明をすると、受け手に信頼と安心感が生まれます。

数字はアイキャッチ効果を高めます

【基本ロゴ】

文字+イラストの組み合わせ

グッディ
マルシェ

Goody Marche

グッディ
マルシェ

こだわり農家まんが出店
体験型カフェオープン
日本最大級規模！
最新の農業スタイルがわかる

日本最大級規模！

都市型マルシェが誕生

日本最大規模のマルシェがこのたびオープンします。
野菜や加工品を扱っている日本全国の農家さんと触れ合いながら、購入できます。
心と体にやさしい製法がモットーのこだわり農家さんが伝授する
カフェ型「食べごろ食育プロジェクト」が近日スタート予定。
また近ごろ注目を浴びている農業スタイルが体験できる。

2021.5.6 sat
食育マルシェ公園農園広場前

基本ロゴのイラストを使い、フレームに

登録店舗数
500店舗突破！

グッディ
マルシェ

SPRING FAIR

Goody Marche

日本最大級規模！

都市型マルシェが誕生

日本最大規模のマルシェがこのたびオープンします。
野菜や加工品を扱っている日本全国の農家さんと触れ合いながら、購入できます。
心と体にやさしい製法がモットーのこだわり農家さんが伝授する
カフェ型「食べごろ食育プロジェクト」が近日スタート予定。
また近ごろ注目を浴びている農業スタイルが体験できる。

2021.5.6 sat
食育マルシェ公園農園広場前

ARRANGE 4

キャッチコピーにはわかりやすい数字を入れる

この場合「500店舗」といった具体的な数字を上げることでアイキャッチ効果を高めました。ロゴにはリボンや装飾で囲んでみると、さらに親しみやすくなります。この場合は紙面全体がぎゅっと詰まった印象の方が、信頼して手に取ってもらいやすいです。

お祭り開催の告知チラシ

目的	お祭りの告知
どこで見せる?	地域の掲示板、公共施設など

- ☑ 写真を壊さない紙面デザインにしたい
- ☑ 開催日を目立たせたいが悪目立ちは避けたい
- ☑ 桜が一番目立って欲しい

BEFORE 写真と色面の境界がはっきりしている

イメージ写真の雰囲気を損なわずに、タイトル文字は一番目立たせたいのですが、どこを優先すべきか、バランスが悩ましいところです。

ここがイマイチ

― 配色 ―

桜が目立つようにと下段の開催情報は被らない色面にしたかったが無理やりな印象。開催日は赤文字で目立たせています。

― フォント ―

お祭りの臨場感を高めるために装飾文字を選んでいますが、これでは好みが限定されてしまいます。

― メリハリ ―

写真と色面の境界がはっきりしすぎて、全体の統一感がなく、違和感だらけのデザインになってしまっています。

POINT

目立たせるべき部分はどこか
情報整理の必要性

- ・タイトル、桜の写真、開催日、目立たせるところの整理
- ・自然な流れで情報を視線誘導させたい
- ・下段にある情報部分の色面は暗い印象なので改善したい

【 使用する写真 】

グラデーションの色面で柔らかい印象になった

AFTER

違った色で目立たせるのではなく、グラデーションの色面で写真との境界線を和らげ、桜に目がいくように視線誘導させています。

こうすると*グッド*

― 配色 ―

桜と合わせて、下段の開催情報はピンクの色面にしています。

― フォント ―

見やすい正統派な明朝体のフォントをセレクト。参加者を限定させない配慮をしています。

― メリハリ ―

写真の色味に合わせて、グラデーションの色面にしています。紙面の統一感を出し、桜も自然と目立たせることができます。

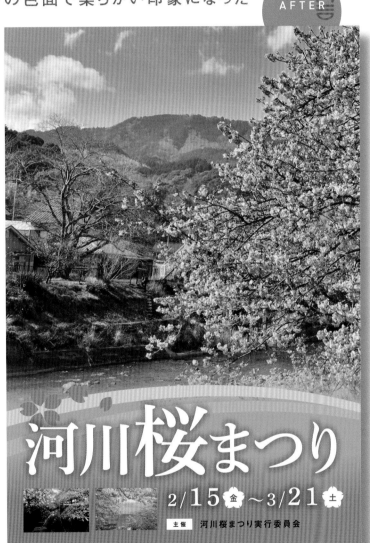

河川桜まつり

2/15 金 〜 3/21 土

主催 河川桜まつり実行委員会

POINT

→ 右へ

上へ

グラデーションで視線誘導とは？

濃度が薄くなる方へ視線が向くことを利用しています。商品に向かってグラデーションの色面を入れるなど、よく取り入れられるデザイン手法です。

色数は増やさない方が統一感が出ます

就活名刺交換Webサイト

目的	大学生の就活
どこで見せる?	就職説明会、就職・転職Webサイト

- ☑ 個人を限定させないデザインにしたい
- ☑ 気軽に登録したくなる雰囲気がほしい
- ☑ 難しく感じさせない配慮をしたい

 BEFORE 　白地で寂しいWebサイト画面

オンラインでの名刺交換サービス

就活の時に説明会に参加はするものの、名前まで覚えてもらうことは難しいです。選考の場で有利になるような、顔を売る道具として利用できる名刺、少しでも就活を有利に進めるためにオンラインでの名刺交換ができるサービスです。これからの新しいビジネスを見つけましょう。

外国語学部
岸本舞香
Maika Kishimoto
アジア向けの事業で活躍したいと考えています。
中国語を勉強中！

名刺交換しませんか？

Yes!　　＞

WELCOME

ここがイマイチ

― 配色 ―

最小限の情報量に抑えたことで、スペースにゆとりがあるので、白地が寂しく感じます。

― フォント ―

登録ボタン上の文言はゴシック体の黒フチ文字ですが、白地に馴染んで目立っていません。

― メリハリ ―

サービス内容の説明が長く目立つ位置にあるため、固い印象を持ってしまいます。

具体的な人物像に限定させないよう、写真ではなくイラストを使用しています。イラストも学生が好むようなシンプルなタッチを選択しました。

POINT

イラストのタッチはどんな種類がある？

スマホを持つ女性

アニメ風　　二頭身　　ベタ塗り　　雑誌向け　　ラフ

幼い ← → 大人・個性的

【 使用するイラスト 】

AFTER

中立のカラー、
イエローを
メインカラーに

中立的なカラーで明るい画面

これからの
新しいビジネス
見つかる！

名刺交換しませんか？

外国語学部
岸本舞香
Maika Kishimoto
アジア向けの事業で活躍したいと考えています。
中国語を勉強中！

Yes!　＞

WELCOME

こうするとグッド

― 配 色 ―

男女限定させない中立的な色であるイエロー
をメインにし、明るい雰囲気になっています。

― フォント ―

背景になじまないよう、白文字に。一番目立
つように黒いフチはそのまま活かします。

― メリハリ ―

白とイエローのコントラストをはっきりさせ
て、画面全体を引き締める効果もあります。

全体に色面を敷き、さらに目立たせることがで
きました。またコーポレートカラーがあると、
今後のサイトの印象付けも明確にしやすくなり
ます。

POINT

イエローをアクセントカラーにする

メイン使いでなくても
イエローは組み合わせ
方の相性が◎。寒暖色
の中に差し色となるア
クセントカラーの役割
をしています。

57

企業のホームページ

目的	スポーツウェアを扱う企業の宣伝
どこで見せる?	スポーツウェアメーカーのWebサイト

- ☑ スポーツのイメージに合うデザインにしたい
- ☑ 躍動感、チャレンジ精神を表現したい
- ☑ 写真は提供された有り物で仕上げていく

 BEFORE スポーツウェアを扱う会社のホームページ

EVENT　NEWS　ABOUT　INTERVIEW　REPORT

いまこそ再び原点へ。
そうだ、未来へ駆け抜けよう。

最新の革命スポーツウェアで私たちの挑戦がはじまる!

やりたいことがきっと見つかる、そんなきっかけになりたい

ACTIVE SPORTS
WEAR SUMMER

ACTIVE SPORTS WEAR SUMMER　ACTIVE SPORTS

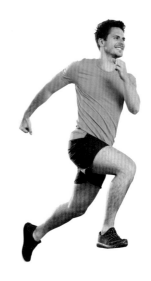

ここが イマイチ

― 配色 ―

写真に合わせてブルーをメインにしたため、静かな印象になってしまっています。

― フォント ―

ゴシック体でアクティブさを出したものの、スペースに収まり良すぎて、動きがありません。

― メリハリ ―

文字は画面の左側に、右側に写真を配置と、きっちり分離されて、寂しい印象です。

躍動感のあるアスリートの写真を提供されたが、迫力に乏しい感じです。関係ない写真の背景を切り抜きしたことで、余計にぱっとしません。

POINT

写真は提供された
有り物しかない場合も多い

- ・提供される写真によって、出来栄えに差が出てしまう
- ・背景が白地なので、画面全体の動きが少ない
- ・ストックフォトサービスも候補に入れて、
 クライアントに提案してみる

【 使用する写真 】

パースのついた
図形で、さらに
チャレンジ精神を
後押ししています

斜角をつけて躍動感のあるデザインに

AFTER

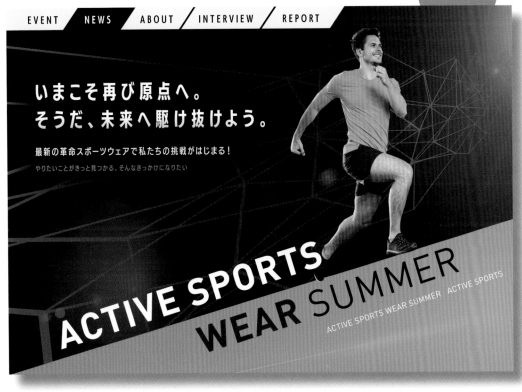

被写体も文字も同じ角度で斜角をつけたことで、
一体した躍動感が生まれ、迫力も出てきました。

こうするとグッド

― 配色 ―

引き締まり効果のある黒地の背景は、かっこ
よく見栄えが良くなりました。

― フォント ―

文字を斜めに動きをつけたり、ずらしたりし
て配置し、スポーティーな印象に。

― メリハリ ―

文字と写真が適度に重なって配置されたこと
で、画面上のバランスが良くなりました。

POINT

ストックフォトサービスの一覧

- ● Shutterstock
- ● PIXTA
- ● アマナイメージズ
- ● 写真AC
- ● Adobe Stock
- ● iStockphoto

ストックフォトサ
ービスごとの特性
があり、媒体や用
途に合わせて複数
登録することがお
すすめです。

※2020年8月現在調べ

大学案内パンフレット

目的	学校の魅力を伝え、応募を増やす
どこで見せる?	学生と保護者向けパンフレット

☑ 学生の日常を知ってもらいたい
☑ 実際の在学生を登場させ、真実味を持たせたい
☑ 保護者にとっても親しみやすい紙面にしたい

 BEFORE カクハン写真だけの紙面

学校の年間行事を月ごとに追って伝えるページです。入学前では知ることのできない在学生のリアルな姿を掲載しています。

EVENT CALENDAR
年間行事

4月
APRIL

学習のバランスをとり文武両道を実践する!
本校はこれからの大学教育・研究に対応できる学力だけでなく、屋外での活動の中で友達との仲間意識、協調性なども身につくカリキュラムで活動。

5月
MAY

海外での活動も積極的に行う。語学力を高める!
昨年はシンガポールに夏休みを利用し、語学留学を行いました。現地の家族宅に宿泊し、その国の言葉だけでなく料理やカルチャーにふれ多くを学びました。

6月
JUNE

高い志を持たせ、確実な学力をつける
幅広い教科・科目を学ぶ国立大学入試型の教科課程を編成しています。4年間で身につけた学力を元に全員で受験進路指導を行います。

ここがイマイチ

― 配色 ―

アクティブで男女中立な印象のオレンジを差し色に。しかし白地が目立ち、寂しい印象です。

― フォント ―

あまり個性を出さない正統派なフォント選びを心がけたが、さっぱりし過ぎて物足りなく感じます。

― メリハリ ―

メリハリをつけずに整然と配置したことで単調になってしまい、どこから見たら良いか定まらなくなっています。

POINT

配色に困ったらオレンジが使いやすい心理効果とは

・社交性があり、活発
・共同作業、仲間意識を高める効果
・男女差のない、中性的、親しみやすさ

【 使用する写真 】

切り抜きした人物写真がある紙面

AFTER

施設紹介のナビゲートは、在学中の生徒を登場させて安心感を出しましょう。

こうするとグッド

― 配色 ―

楽しく、仲間意識も得られやすいオレンジの配分を増やしています。

― フォント ―

学生の切り抜き写真に手書きの吹き出しを入れて、楽しさをアピール。保護者が受け入れやすい範囲であるかが大事です。

― メリハリ ―

英字を入れてカジュアル感を出す、数字をポイントに視線誘導しています。

POINT

カラーの配分で
印象は変わる

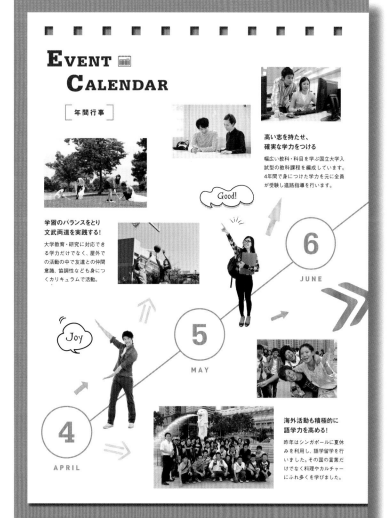

ベースカラー

メインカラー

アクセントカラー
（差し色）

【ベースカラー】
最も大きな面積を占める
基本となる色で、背景色となる場合が多い
【メインカラー】
その紙面の主役の色を指す。
【アクセントカラー（差し色）】
割合は少ないながらも一番目立つ明るい色を指す

オレンジの配分が
増えると、親近感が
格段にUP！

色数を減らすとわかりにくいデザイン

目的	家庭科の授業、病院食の指導
どこで見せる?	教育機関、医療・高齢者施設内など

- ☑ 授業の教材用に図を作成することに
- ☑ 病院内のスタッフ指導用に図を作成することに
- ☑ 患者への指導用に図の配布をしたい

BEFORE 色数が少ない配色

文字量が多く、無理に色数を減らすと分かりにくい場合があります。内容とリンクする色分けである方が、親切で配慮のある表現方法と言えます。

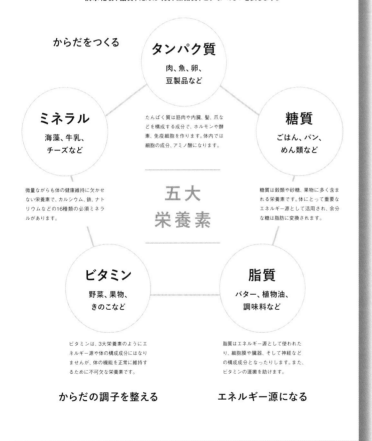

五大栄養素と食品ガイド

五大栄養素とは、食品に含まれている栄養素のことをいい、炭水化物、脂質、たんぱく質、無機質、ビタミンの5つを表します。

からだをつくる

タンパク質
肉、魚、卵、豆製品など

たんぱく質は筋肉や内臓、髪、爪などを構成する成分で、ホルモンや酵素、免疫細胞を作ります。体内では細胞の成分、アミノ酸になります。

ミネラル
海藻、牛乳、チーズなど

微量ながらも体の健康維持に欠かせない栄養素で、カルシウム、鉄、ナトリウムなどの16種類の必須ミネラルがあります。

糖質
ごはん、パン、めん類など

糖質は穀類や砂糖、果物に多く含まれる栄養素です。体にとって重要なエネルギー源として活用され、余分な糖は脂肪に変換されます。

五大栄養素

ビタミン
野菜、果物、きのこなど

ビタミンは、3大栄養素のようにエネルギー源や体の構成成分にはなりませんが、体の機能を正常に維持するために不可欠な栄養素です。

脂質
バター、植物油、調味料など

脂質はエネルギー源として使われたり、細胞膜や臓器、そして神経などの構成成分となったりします。また、ビタミンの運搬を助けます。

からだの調子を整える エネルギー源になる

ここがイマイチ

― 配色 ―
メインカラーを統一すると、5項目ごとの違いが分かりにくいです。

― フォント ―
ゴシック体のフォントをセレクト。しかし単調で読みにくいのが問題です。

― メリハリ ―
さらに三大栄養素についても説明したい反面、項目が多いため、どのように要素を足して良いのかわからなくなっています。

POINT

色数を減らすとわかりにくいデザイン一覧

- ● タイプ別で比較する構成
- ● YES、NOチャート式診断
- ● 携帯料金コース別一覧

【 使用するイラスト 】

内容とリンクさせた配色

AFTER

アイコンやイラストで賑やかにしたり、差し色を足して区別化させる方法も効果的です。色数を減らすことが必ずしも正解とは限りません。

こうするとグッド

— 配色 —

イラストを用いると、5項目ごとの色分けがしやすくなっています。

— フォント —

アイコンを用いて文字だけの説明ではなく視覚的に見やすくしています。

POINT

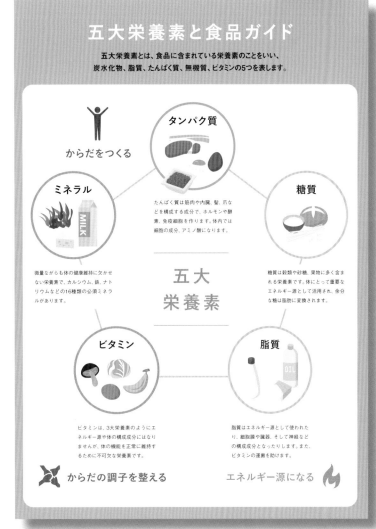

五大栄養素と食品ガイド

五大栄養素とは、食品に含まれている栄養素のことをいい、炭水化物、脂質、たんぱく質、無機質、ビタミンの5つを表します。

からだをつくる

タンパク質

たんぱく質は筋肉や内臓、髪、爪などを構成する成分で、ホルモンや酵素、免疫細胞を作ります。体内では細胞の成分、アミノ酸になります。

ミネラル

微量ながらも体の健康維持に欠かせない栄養素で、カルシウム、鉄、ナトリウムなどの16種類の必須ミネラルがあります。

糖質

糖質は穀類や砂糖、果物に多く含まれる栄養素です。体にとって重要なエネルギー源として活用され、余分な糖は脂肪に変換されます。

五大栄養素

ビタミン

ビタミンは、3大栄養素のようにエネルギー源や体の構成成分にはなりませんが、体の機能を正常に維持するために不可欠な栄養素です。

脂質

脂質はエネルギー源として使われたり、細胞膜や臓器、そして神経などの構成成分となったりします。また、ビタミンの運搬を助けます。

からだの調子を整える　　エネルギー源になる

三大栄養素も追加したいが、見やすい配色は？

三大栄養素はビビッドなピンク色で表示し、色面で該当部分を囲っています（図の右側）。淡い色は追加しても効果が得られない場合もあるので注意が必要です。

文字よりアイコンの方が認識が早い

形のない商品のデザイン　天然資源・エネルギー

目的	資源の大切さ、節電の呼びかけ
どこで見せる？	オフィス内、公共施設など

- ☑ 写真はないので、文字とイラストだけでデザインしたい
- ☑ 文字量を少なめに楽しい雰囲気で見せたい
- ☑ 高齢者にも読みやすくメリハリがほしい

BEFORE　素材が重なり過ぎて読みにくい

節電こまめにＯＦＦにしよう

暮らしに合わせて電気を選ぶ自分らしいエコスタイルを実現！

快適な料金コースをわかりやすく解説。お得なプランをリーズナブルに提供。あなたに合ったプランをチャート式で解説するからもう迷わない

様々なサービスや料金プランを提供

お得なサービス 1　日中と夜間で料金が変更できる

電気代は日中と夜間で電気代が異なり、そういったサービスに切り替えることで電気代が今より安くなるかもしれません。別途申請が必要になる場合があるので、知らないままだと損をしている可能性も。自分に合ったサービスを選びましょう。

お得なサービス 2　省エネ化されたサービスで安心

電力自由化で多くの企業が様々なサービスを展開しています。どの企業のどんなサービスを選べばいいのか分からず悩んでいる人も少なくありません。省エネに取り組む信頼できるサービスを見極める必要があるでしょう。

お得なサービス 3　ポイントが貯まり、提携店との併用可能

電気代を払うことでポイントが貯まるケースも。貯まったポイントを日用品の購入や各種Webサイトで使う人も少なくありません。連携店はサービスによって異なるので、まずは自分が普段よく使うチェーンやECサイトを把握しましょう。

お得なサービス 4　ガスと一緒に申し込める

近頃はオール電化の家も増えましたが、一般家庭において、ガスはまだまだ欠かせません。電気のみならずガスに関連するサービスもチェックしましょう。電気とガスを一緒に申し込むことで料金がお得になることも。

お得なサービス 5　携帯料金と一緒に支払い可能

電気、ガスに続き、さらに携帯電話やインターネットの海鮮と連携しているサービスもあります。ライフラインを一括で申し込むことで、料金の割引特典が受けられる場合もあるそうです。支払いも楽になります。

素敵なエコライフを目指そう。今年の夏も節電にご協力ください。

アイコンをたくさん使って楽しい雰囲気で見せていますが、重要な見出し部分に素材が重なり、読みにくくなってしまいました。

ここがイマイチ

― 配色 ―

ブルーとオレンジで夏らしさを表現。しかし配色にもっと意味を持たせないと混乱が起こりそう。

― フォント ―

タイトル、見出しは単調にならないように装飾素材を使って目立たせたものの、やり過ぎて内容が分かりにくい印象です。

― メリハリ ―

タイトル周りがぎゅっとして余裕がなく、下段の見出し部分は余白があったり、全体のバランスが悪い状態です。

POINT

ピクトグラムとアイコンの違いは？

【ピクトグラム】

誰もが認識できる標準のマーク

【アイコン】

そのサービスの特性を象徴するマーク

【 使用するイラスト 】

要素を視覚化させて見せる

AFTER

文章で解説するより、イラストで視覚化させた方が、内容の伝わりやすさは格段にアップします。

こうすると*グッド*

― 配色 ―

夏らしさのある配色。背景もイラストにし、紙面の統一感を出しています。

― フォント ―

堅い印象になりがちなタイトル文字も、イラストを組み合わせて視覚化させています。

― メリハリ ―

具体的なサービスや料金はピクトグラムにしてコンパクトに。他の要素と区別化もされています。

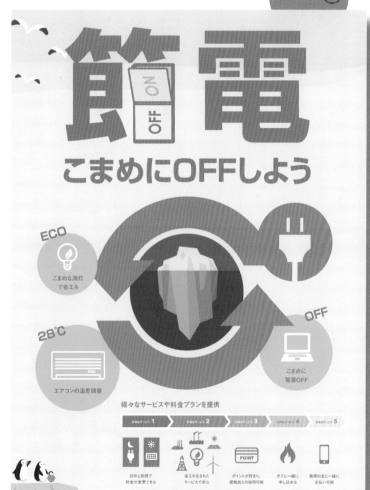

素敵なエコライフを目指そう。今年の夏も節電にご協力ください。

POINT

装飾用　メイン

メインと装飾用のイラストは、
タッチを変えて差別化すると伝わりやすい

メインは具体的な内容をピクトグラムやアイコンで図解化し、装飾用の背景イラストはベタ塗りのタッチの動物で和ませて、区別化させました。

ブルーとグリーンの配色は落ち着く印象になります

文庫本の表紙　タイトル文字の入れ方アイデア集

目的	文庫本のタイトル文字の入れ方
どこで見せる?	書店・図書館

- ☑ メッセージ性の高いキャッチコピーは印象に残るデザインにしたい
- ☑ 内面を映し出すようなコピーは大胆に大きく配置したい
- ☑ ゴシック体より明朝体で力強さと繊細さを同時に表現したい

【見切れる文字で印象付け】

左右で見切れるように文字を配置すると印象的になります。

【コントラストで印象付け】

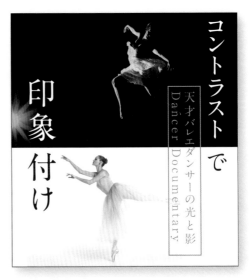

上下で写真のコントラストがはっきりしている時は、あえてそれを活かしたデザインにします。

【写真をはさみ込むように文字を置く】

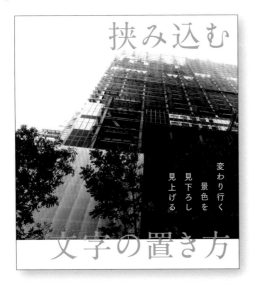

写真を上下からはさみ込むように文字を配置すると、中央の被写体に目がいくようになります。

【ピンボケ写真に文字を乗せる】

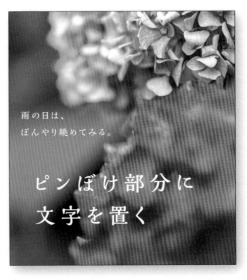

ピンボケ部分は写真の情報量が少なく、文字が配置しやすい穴場スポットです。

【 使用する写真 】

【ラインを使う】

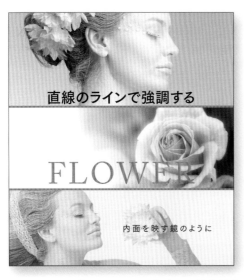

あともう一工夫ほしい、そんな時に下線を足すとしっくりくる場合もあります。

【文字を正方形に置く】

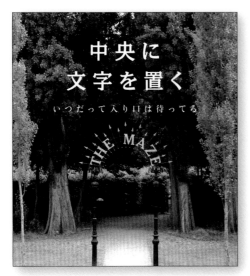

文字は固めて中央配置すると、印象的になります。ただし、周りには必ず十分な余白が必要です。

【漢字はひらがなより大きく】

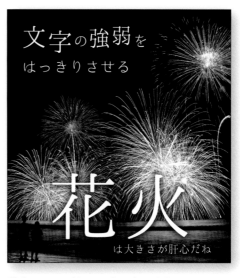

漢字はひらがなより少し大きく入れると、タイトルとして良い雰囲気になります。

POINT

タイトル文字のアイデアは
文庫本以外にも活用できる

使える媒体一覧
● 書籍の表紙
● ビジュアルメインの
　広告・ポスター
● 演劇・映画パンフレットの
　表紙や告知フライヤー

こうしたデザイン作例は人の内面を映し出すようなコピーが印象的な広告・ポスターに活用しやすいです。上下コントラストがはっきりしている作例のような場合は、表紙＋帯の組み合わせの参考になります。

特別感のあるデザイン

 目的　ポストカード、ショップカードなど

どこで見せる?　**女性向け雑誌**

☑ 商品を購入したお客への特典ポストカードを自作したい
☑ 年賀状やちょっとしたお礼のステッカーデザインにも
☑ 今のデザインをもう少し変えたい時に、
　影の有無で印象は変わる

 BEFORE　被写体の形に沿って切り抜き

NEW COLLECTION
SUNGLASSES
Smile For Me

形に沿う切り抜きは最も多く使われます。情報量が多いと、写真同士を重ねて配置する場合もありますが、バラバラにせず近い距離で配置することが可能です。

ここが**イマイチ**

― 配色 ―

色数を増やしたくはないが、寂しい印象だ。

― メリハリ ―

人物の形に沿って切り抜くと、印象が弱い。

POINT

影にはいくつか種類がある

1. 自然な影を活かす
2. デザイン上で
　影をつける(ドロップシャドウ)
3. 色面を影のように重ねる

影のつけ方にも種類があり、見た目が変わります。ちょっとした違いにデザインの差が出て来る部分だ。状況によって使い分けると便利です。

1.
2.
3.

【 使用する写真 】

写真の自然な影を活かす

AFTER

イメージビジュアルとしての目的が高いなら、自然な影を活かした方が、特別感が出せます。

自然な影で奥行きが出た

こうするとグッド

— 配色 —

ピンクの色面を全面に入れています。色を敷くだけで印象は変わります。

— メリハリ —

自然な影を活かして配置すると奥行きが出ました。

POINT

写真の周りを縁取りしてコラージュ風に

手作り感が出て、女子向けコンテンツに最適です。

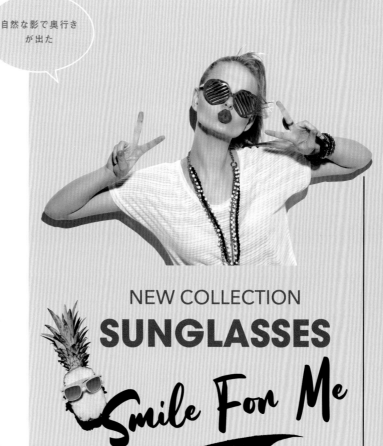

NEW COLLECTION
SUNGLASSES
Smile For Me

●memo 背景色に写真に含まれる影を自然になじませる方法

影なしの写真を前面に通常配置する

影付きの写真を背面に乗算配置する

写真は座標をピッタリ合わせて重ね合わせます

インフォグラフィック

目的 ▷ 事業所の取り組みを報告

どこで見せる? ▷ オフィス内、公共施設など

☑ 簡潔に報告書を作りたい
☑ 全国にいる他事業所と報告書の差別化を図りたい
☑ 報告会では子育て中の女性もいるので、
　視覚的に素早く理解できる資料にしたい

BEFORE 文章だけで構成した資料

文章で説明するのも最小限の文字量に抑えていますが、ポイントがわかりにくく、内容の理解に時間がかかってしまいます。

数字で知る　事業所の取り組み

過去5年間で従業員数増加の推移

正社員は10期連続、パート・アルバイトは4期連続のベースアップを実施しました。事業拡大に伴い、現在は従業員数410名となりました。目指すのは、多様な人が働ける環境づくり。それによって、お互いのちがいを理解したチームづくりを促進します。

幼児教室・学習塾などの教育サービス

過去5年間でオンライン、教室参加、イベントによる教育サービス提供した子どもの数は73,470人でした。不登校を経験したお子さんの活動の場として、都心を中心に教室数を増やしています。

多言語対応で「世界」を意識してきたアプリ制作

昨年よりスタートしたアプリ制作、アジア圏を中心にダウンロード数は現在149万件と伸び続けています。世界共通で楽しめる取り組みをし、発信していきたいと思います。

ここがイマイチ

― 配色 ―

文字色は黒一色でシンプルにしたものの、気難しい印象です。

― フォント ―

報告資料は、情報が伝わりやすい可読性の高いゴシック体で作成していますが、文字だけなので寂しい雰囲気です。

― メリハリ ―

四隅に十分な余白を作り、ある程度スッキリまとめたものの、写真などがないため情報伝達力が弱い状態です。

POINT

報告書を作る場合に、支給素材が手に入らない場合も多い

【どんな対処法があるか】

・事前アンケートを取り、図をたくさん使う
・目を引くイラストを入れる
・イメージ画像を使う

【 使用するイラスト 】

数字をアクセントに図式化する

AFTER

数字をアクセントに、ピクトグラムやグラフで表現。内容が視覚的に伝わるようになりました。

こうするとグッド

― 配色 ―

ポジティブな印象になるオレンジの配色で事業所の取り組みを伝えました。

― フォント ―

数字が目立つ構成にしつつ、より多くの人に目を通してもらうため、特殊なフォントは避けました。

― メリハリ ―

適度な余白を取り、スッキリまとめています。ピクトグラムはシンプルでフラットな物を選択。

POINT

【富士登山の4ルート比較】

吉田ルート
富士宮ルート
須走ルート
御殿場ルート

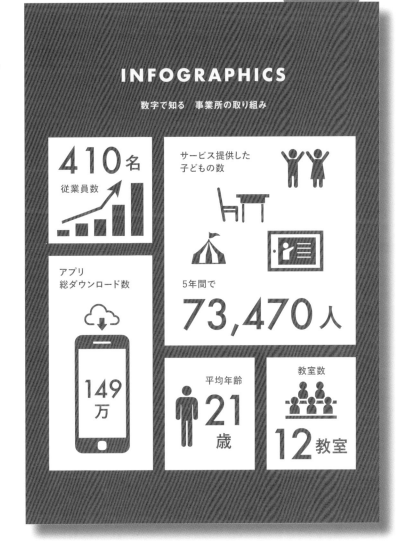

INFOGRAPHICS

数字で知る　事業所の取り組み

410名
従業員数

サービス提供した
子どもの数

アプリ
総ダウンロード数

5年間で

73,470人

149
万

平均年齢

21
歳

教室数

12教室

インフォグラフィックの効果が発揮されるケースはどんな時？

例えば富士登山の主要4ルートを比較したい時に、写真ではわかりにくいです。そんな時にインフォグラフィックなら詳細なルートの表示も可能になります。

数字が目立つと、説得力が生まれます

71

Webサイトのアイキャッチ画像

目的	お土産の紹介記事ページ
どこで見せる?	若者向けの雑誌やWebサイト

☑ 特定の商品を載せられないので、イラストのみで制作
☑ お盆の季節感が出るようにしたい
☑ 若い男女をターゲットにし、その層が好むデザインに

BEFORE 色数が多く、強弱がわかりにくい

ここが**イマイチ**

― 配色 ―

広範囲に色数が分散され、まとまり感のない印象です。一番目立たせたい部分がわかりにくい状態です。

― フォント ―

フチ文字など加工が多く、今回のターゲット層とデザインが結びつかない恐れがあります。

お盆のお土産特集なので、背面は季節感を出して、寒色系でまとめました。

POINT

基本の配色バランスは
3～4色でまとめる

バランスのとりやすい配色で一般的なのは、ベースカラー70%、メインカラー25%、アクセントカラー5%の比率です。

【基本の配色バランス】

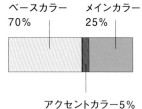

ベースカラー 70%　メインカラー 25%

アクセントカラー5%

【 使用するイラスト 】

基本の配色バランスを
意識していくと、
配色が整います

配色バランスの比率を意識する

AFTER

Summer gift

お盆の
手みやげ

お盆の帰省といえば手みやげ。
どんなものが人気かランキング!

色数を減らしたことで、落ち着いた上品さが出ています。

こうすると *グッド*

— 配色 —

基本の配色バランスを基に配
色をシンプルに変更し、彩度の
高い色を1色加えるのみにして
います。目立つ1色は重要な部
分に絞り込み、配色のミスマッ
チを防ぐ効果があります。

— フォント —

明朝体に変更し、落ち着いた雰
囲気にしました。

POINT

Summer gift

お盆の
手みやげ

洋菓子 和菓子 焼き菓子 果物 ドリンク

お盆の帰省といえば手みやげ。
どんなものが人気かランキング!

カラフルな配色を
平均的に使う

ベースカラー70%を
保ち、メインカラー、
アクセントカラーの配
分を平均的に変えれば、
カラフルな配色も可能
です。

社内報の社員紹介ページ

目的	組織活性化、ビジョン浸透
どこで見せる?	オフィス内、社内イントラネット

- ☑ 新入社員へのメッセージを掲載するページ
- ☑ 登場する社員の写真は支給なので、撮り方はバラバラ
- ☑ 写真に統一感がないが、気にならないデザインにしたい

 BEFORE 背景の色数が多くて賑やかな紙面

ここがイマイチ

― 配色 ―

色数が多いとその分情報量が多く、目立たせたい要素が埋もれてしまいます。

― フォント ―

英字が力強く、一番目立ってしまうので、メッセージに目がいくようにしたいです。

― メリハリ ―

整然と均等配置して並べていることが窮屈そうに見えてしまいます。

新入社員を歓迎するページということで、カラフルな配色で仕上げています。しかし、マンネリ気味なのは否めません。

POINT

均等配置はどんな効果が得られる?

写真や文字の均等配置は紙面が整った印象となり、誠実で信頼感が持てます。また、今回のように写真の優劣なく均等配置すると安定感が出ます。もし写真に強弱をつけたら、顔の比率が不自然でバランスが悪い紙面となってしまうでしょう。

【 使用する写真 】

白地は広々に！
快適な印象です

背景色は白地にして、マンネリ感を一新

AFTER

ひとこと自己紹介を
お願いします!!

今回は、これから活躍してもらう新入社員の皆さんと、
大活躍中の先輩方にひとこといただきました！

Welcome

Message!!

開発部 総務課
田中和也

総務経理部
宮本さおり

マーケティング
永村正人

グローバル
岸本舞香

広報部
本田里奈

広報部
野中拓也

人事部 広報室
中尾健太郎

営業部
町田未来

人事部
佐藤忠義

開発部 システム設計課
鈴木太郎

グローバル営業部
山本早希

営業部
佐藤純平

こうするとグッド

― 配色 ―
あえて色を入れずに読みやすくしています。

― フォント ―
英字も悪目立ちがなくなり、装飾文字として
の役割に落ち着きました。

― メリハリ ―
均等配置から少し写真の角度をずらして配置
すると、ゆとりが出てきます。

写真の周りは白いポラロイド風のフレームに。
白背景に白い素材の組み合わせでも奥行き感が
出て雰囲気が一新されました。

POINT

背景の装飾に使いやすい
白素材が知りたい

レース　　　　　　お皿　　　　　　白い紙

75

本の表紙をもう一工夫する

目的	視覚的に商品説明をしたい
どこで見せる?	書店・文房具店

- ☑ 手帳の効果を表紙で伝えたい
- ☑ 150人が手帳を公開するとわかるように、賑やかにしたい
- ☑ 写真が1点しかないので、デザインで盛り上げて欲しい

 BEFORE 1枚写真のデザイン

こんなに変わる！日々の素敵なライフスタイル計画

手帳の使い方ガイドブック

How to Choose a Notebook

150人一挙公開

みんなの使い方教えて！

こんな時どうしてる?

宮本さおりさん／中尾健太郎さん／永村正人さん
岸本舞香さん／野中拓也さん／佐藤純平さんほか、
著名人の手帳公開

写真と文字だけですっきりデザインしたものの、発注者から「寂しい…」「物足りない」との返事に頭を抱え込んでしまった場合の対策を考える必要があります。

ここがイマイチ

― 配色 ―

ブルーの配色で落ち着きのあるデザインにしたものの、赤い手帳と色が合っていません。

― フォント ―

タイトル文字は読みやすいゴシック体で目立たせたものの、写真が小さくなっています。

― メリハリ ―

写真が1点しかなく、もし追加の予算もない場合、あるものからどう組み立てていくかを考える必要があります。

POINT

クライアントの要望を聞きながら、
さらにできることを考える

【その他、クライアントからの要望】
・写真が小さいので、大きく扱う
・硬い印象なので、親しみやすくする
・女性が好む配色やデザインにしたい

【 使用する写真&イラスト 】

手帳の赤が
映えるデザインに
なった

イラストで装飾する

AFTER

イラストの素材を入手し、手帳を囲むように配置。手帳の効果をイラストで視覚的に伝えることができています。

こうするとグッド

― 配色 ―

手帳の赤を活かしたい、イラストがカラフルなので、これ以上色数を増やさないようにしました。

― フォント ―

手書き風の味わいのある英字フォントを効果的に使用しています。

― メリハリ ―

写真＋イラストの組み合わせは遊び心が引き立ちます。写真を増やすことなく、満足のいく仕上がりになっています。

こんなに変わる！日々の素敵なライフスタイル計画

手帳の使い方ガイドブック

How to Choose a Notebook

HAPPY MY LIFE!

こんな時どうしてる？
みんなの使い方教えて！
150人一挙公開

宮本さおりさん／中尾健太郎さん／永村正人さん
岸本舞香さん／野中拓也さん／佐藤純平さんほか、
著名人の手帳公開

POINT

リズム配置とはどんな配置？

要素が繰り返されることで配置に遊びが生まれます。文章で伝えるよりも視覚的な方が伝わる速度も早くなり、効果的です。よりランダムなリズムの配置だと、感情の動きが表現され、ストーリー性が高まります。

部分的に
変化があると
ストーリー性
が高まる

人物ドキュメンタリー映画のフライヤー

目的	映画公開の宣伝
どこで見せる?	映画館・美術館など

- ☑ 伝記ものなので、歴史を感じさせるデザインにしたい
- ☑ 懐かしさ、ノスタルジックな印象にしたい
- ☑ 実在人物の話だとわかる工夫が欲しい

 BEFORE　カラー写真

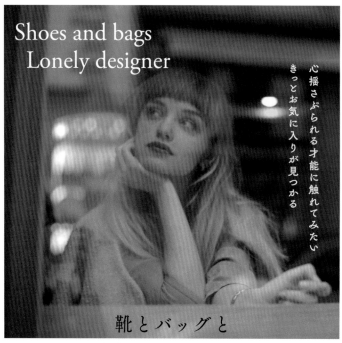

Shoes and bags
Lonely designer

心揺さぶられる才能に触れてみたい
きっとお気に入りが見つかる

靴とバッグと
孤高のデザイナー

Shoes and bags Lonely designerI want to touch my heart-moving talent
I'm sure you can find your favorite
Shoes and bags Lonely designer
I want to touch my heart-moving talent

7月12日全国ロードショー

第52回ジュエリープラチナ賞　長編ドキュメンタリーノミネート

メインのビジュアルがパッと目に飛び込む、よくある映画のフライヤーの構成。カラー写真なので、現在の話だと思えてしまいます。

ここがイマイチ

— 配色 —

写真を目立たせるためとはいえ、白地と黒一色の配色が寂しく感じます。

— フォント —

写真の物憂げな女性の表情に合う明朝体や細めのフォントをセレクト。全体的に落ち着きすぎてしまっています。

— メリハリ —

映画タイトル、公開日などの具体的な文字情報群が目に入ってきません。

POINT

ぱっと一目で伝記ものだとわかる
印象付けをしたい

- ・写真がカラーなので、情緒、趣が足りない
- ・顔の周りに文字が多く、女性の存在感が薄い
- ・伝記ものの重厚さが足りない

【 使用する写真 】

モノクロやセピアで
アートな趣に
惹きつけられる

モノクロ写真

AFTER

あえて人物のみモノクロにしたことで存在感が際立ち、趣深いメッセージ性が生まれました。

こうするとグッド

― 配色 ―

写真のモノクロとは対比させて、オレンジ色の明るくポジティブな配色に。映画の公開情報は丸囲みにして目立たせています。

― フォント ―

映画のタイトルは太めのゴシック体でポジティブ、力強さを表現しました。

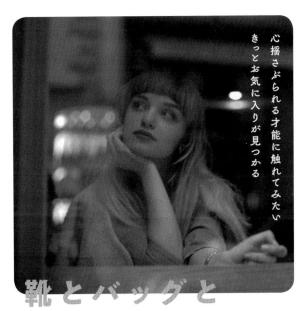

心揺さぶられる才能に触れてみたい
きっとお気に入りが見つかる

靴とバッグと
孤高のデザイナー

SHOES AND BAGS
LONELY DESIGNER

Shoes and bags Lonely designer
I want to touch my heart-moving talent
I'm sure you can find your favorite
Shoes and bags Lonely designer
I want to touch my heart-moving talent

7月12日
全国ロードショー

第52回ジュエリープラチナ賞
長編ドキュメンタリー
ノミネート

POINT

全体を一色にまとめてセピア調なら
一気に哀愁たっぷり

さらに女性の写真をセピア調に加工し、ノスタルジックな印象に。哀愁感を漂わせるコツは写真の周りに余白を多めに取ることがポイントです。

●memo セピアとは？

かなり黒に近い茶色でモノトーンな色調のこと。ノスタルジック、懐かしさの演出に最適です。

79

COLUMN

重心バランスを見て、デザインしよう

重心が上に来る場合、下に来る場合
同じ素材を使って印象差の違いを解説します。

配色や写真に含まれる色から重心バランスを考えてレイアウトをすると、悩まず仕上げることが可能になります。要素の「重さ」によって配置を変えて、全体の重心バランスを良くすることを考えましょう。

上に重心があるレイアウト　　　　　下に重心があるレイアウト

色に重心

近寄りがたい
印象を解決！
→

写真に重心

緊迫感が漂う
雰囲気を解決！
→

上に重心があるレイアウトの場合は、黒の色面が重たいのでバランスが悪く、安定感に欠けしまいます。近寄りがたい印象や、緊迫感が漂う雰囲気になります。このままでは、受け手に不安を抱かせてしまいます。

下に重心があるレイアウトの場合は、バランスが安定し、おだやかな印象にガラリと変化しました。人物の右側に、山の画像は上部に、それぞれ抜け感があるので、ほっと落ち着いて受け止められるものになりました。

CHAPTER

2

「誰に見せる？」別デザイン

プライベートのデザイン　年賀状、ブログ

- ☑ ひと手間かけた写真の配置がしたい
- ☑ 家族、友人間で同じ内容でも見せ方を変えたい
- ☑ ブログの公開・非公開で写真の見せ方を変えたい

写真をそのまま配置

1. 祖父母に宛てた旅の報告を兼ねた年賀状

A HAPPY NEW YEAR

昨年は念願の
日本列島縦断の旅が
実現できました

OKINAWA

LOVE ♥ BEACH!!

HOKKAIDO

角版写真をただ並べただけの配置例です。1は動きをつけようにも窮屈な印象だったり、2は均等配置したけれど写真に面白みがなくなっています。

ここがイマイチ

― フォント ―

親しみやすさを出そうと中途半端な手書き風フォントにすると、悪目立ちして意図とは違う結果になりがちです。

2. 友人間のみで非公開ブログのレシピ紹介

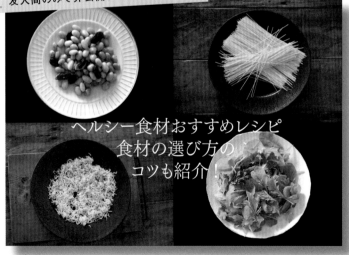

ヘルシー食材おすすめレシピ
食材の選び方の
コツも紹介！

ここがイマイチ

― メリハリ ―

あまり印象差のない写真が続くと飽きてしまうので、タイトル周りでメリハリをつけるなど工夫が欲しいです。

POINT

角版写真のそのままの配置は
単調でつまらない

図形のフレームにする

1点大きく配置する

【 使用する写真 】

写真をコラージュして配置

AFTER

角版写真のアレンジした配置例です。1はイメージ写真に写真3点をポラロイドカメラのフレームにコラージュしました。2は写真を切り抜いて一枚写真にしました。トリミングによって、迫力も出ました。

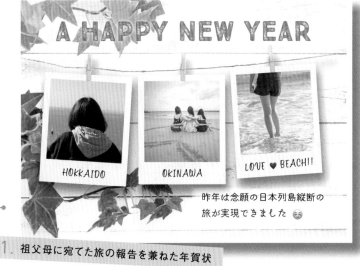

こうするとグッド

― フォント ―

ポラロイドカメラのフレームに手書き風フォントなら合わせやすいです。

1. 祖父母に宛てた旅の報告を兼ねた年賀状

こうするとグッド

― メリハリ ―

背面は黒の布を使い引き締めたので、食材の見栄えも良くなりました。

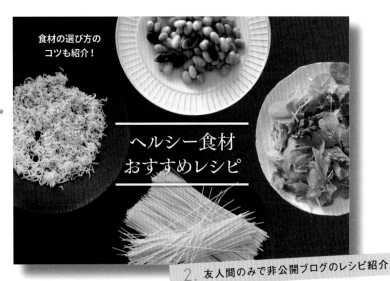

2. 友人間のみで非公開ブログのレシピ紹介

POINT

素 材 違 い の 同 色 濃 淡 で 内 容 を 引 き 立 た せ る

白い木目の壁に白いポラロイドカメラのフレーム、黒い布に黒いお皿など、質感の違いで見せる方法もすっきりまとめやすくなります。

黒背景によって食材が引き締まって見える

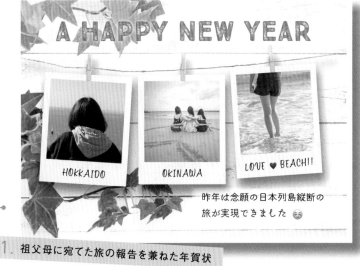

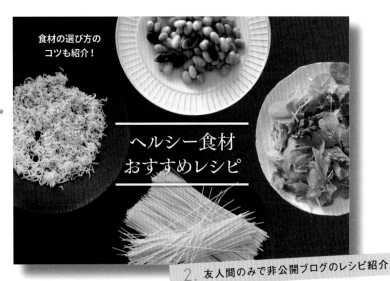

ARRANGE

1

OKINAWA

LOVE ♥ BEACH!!

昨年は念願の
日本列島縦断の旅が
実現できました 😊

A HAPPY NEW YEAR

白いぼかし効果で
スペースにゆとりが生まれた

文字が読みにくい時は、グラデーションの色面を作れば、スペースのゆとりができます。写真に違和感なく自然な形で文字を乗せることもできます。

違和感なく
スペースに
ゆとりが生まれた

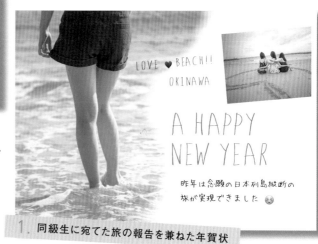

LOVE ♥ BEACH!!
OKINAWA

A HAPPY
NEW YEAR

昨年は念願の日本列島縦断の旅が実現できました 😊

1. 同級生に宛てた旅の報告を兼ねた年賀状

ARRANGE

2

ヘルシー食材
おすすめレシピ

食材の選び方の
コツも紹介！

黒いフチで囲むと
特別感、風格が出る

黒は大人っぽい、高級感のある色なので、写真の周りを黒で囲むと、特別感、風格が出せます。ちょっとした工夫で演出効果が得られるでしょう。

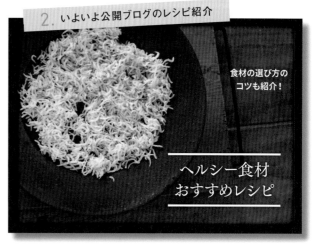

2. いよいよ公開ブログのレシピ紹介

食材の選び方の
コツも紹介！

ヘルシー食材
おすすめレシピ

黒で囲むと写真の
存在感が高まる

ARRANGE

3

文字の羅列でぎゅっとさせたり、思い切り余白を作ったり

余白があると、存在感が際立つ

右には文字の羅列でぎゅっとさせて、印象的な演出をしました。左は反対にたっぷり余白を取り、対比させる構図にしています。

1. 旅の記録を大学サークルのフリーペーパーで発行

メロン
鮭・いくら
カニ
ホタテ／ウニ
ジンギスカン
マグロ／ジャガイモ
さくらんぼ
いくら

47都道府県別 1
北海道の特産品
和牛
ジャガイモ
とうもろこし

Hokkaido

2. 食材が飛び出す!?遊びのコラージュでアイキャッチ効果を狙う

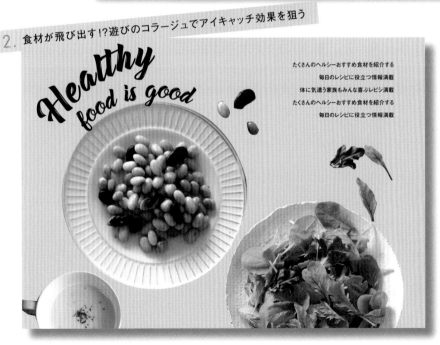

Healthy
food is good

たくさんのヘルシーおすすめ食材を紹介する
毎日のレシピに役立つ情報満載
体に気遣う家族もみんな喜ぶレシピ満載
たくさんのヘルシーおすすめ食材を紹介する
毎日のレシピに役立つ情報満載

すこしの工夫でカジュアル感が出せた

ARRANGE

4

一部写真の切り抜きを複製させる

フォロアー数を増やしたいからトップ画面はもっとアイキャッチ効果を狙いたい場合にいかがでしょうか。切り抜きしやすい画像の一部を複製して加工しています。

POINT

お皿のラインで
際立つメッセージ性

物の形に合わせて文字を配置するとメッセージが目に飛び込んで来やすいです。良くあるのがアーチ状と波型の文字です。

Healthy
food is good

アーチ状の文字

Healthy food is good

波型の文字

お店のメニュー表

目的	注文をするための一覧
誰に見せる？	働き盛りのサラリーマン

- ☑ お店の開店時にお店の個性が出る部分
- ☑ 見やすく、選びやすいメニュー表にしたい
- ☑ デザインにこだわりを持ちたい

BEFORE 文字だけのメニュー表

お品書き

そば・うどん

- 玉子とじ　850円
- きつね　750円
- たぬき　700円
- 大ざる　950円
- ざるそば　800円
- かけ　600円
- 特大もり　950円
- 大もり　700円
- もり　700円

ご飯もの

- 天ぷら定食　1500円
- 焼肉定食　1500円
- すき焼き定食　1200円
- カツ丼　1500円
- 天丼　1500円
- 親子丼　1200円
- 牛丼　1200円
- カレーライス　1100円
- 牛丼大盛　1000円

中華

- もやしラーメン　850円
- マーボーラーメン　800円
- ちゃんぽんメン　800円
- カレー麺　650円
- チャーシューメン　1050円
- 味噌ラーメン　850円
- タンメン　750円
- ラーメン　750円
- 五目中華　1000円

お店の特徴が現れやすいのがメニュー表です。客層に合わせて、見やすく、選びやすいメニュー表を作りたいが、こだわりも持ちたいですね。どのようなバランスが良いでしょうか。

ここがイマイチ

― 配色 ―

遠目からも目立つように、配色はカラフルにしています。しかし「色＝情報」と考えると、余計な情報量が多くなった印象です。

― フォント ―

特徴的なフォントを全面的に使うと、読みにくくなります。同じフォントが続くと差別化がわかりにくいです。

― メリハリ ―

メニューの縦書きが強調され、種類毎の分別がつきにくいです。同じ種類ごとの見せ方を考えたいです。

POINT

配色が余計な情報を生み、
種類毎のメニューだとわかりにくい

- ・縦書きのため上下で読んでしまうのを避けたい
- ・ぎゅっと詰まってしまい、ゆとりのあるデザインにしたい
- ・メニューを容易に追加しにくいデザインなのですっきりしたい

【 使用する写真 】

仕事中、ホッと一息つけそうだ

職人技が光る名店へと、がらりと路線変更を遂げました。人の手が加わっただけでも自然な印象で、これなら落ち着いてメニュー選びができそうです。

こうするとグッド

― 配色 ―

黒一色で、落ち着きのある印象です。写真に含まれる色から、配色の役割を担ってもらいました。

― フォント ―

落ち着きのある読みやすい明朝体を使用しました。迷った時は幅広く浸透しているフォントを選ぶと安心です。

― メリハリ ―

罫線を使い、あっさりさせても見やすい効果が生まれました。縦書きでありながらも、罫線によって横並びで読みやすくなりました。

写真を加えたメニュー表

AFTER

お品書き

― そば・うどん ―

	円
もり	700円
大もり	700円
特大もり	950円
かけ	600円
ざるそば	800円
大ざる	950円
たぬき	700円
きつね	750円
玉子とじ	850円

― ご飯もの ―

	円
玉子丼	1000円
カレーライス	1100円
牛丼	1500円
親子丼	1200円
天丼	1500円
カツ丼	1500円
すき焼き定食	1200円
焼肉定食	1500円
天ぷら定食	1500円

― 中華 ―

	円
五目中華	1000円
ラーメン	750円
タンメン	750円
味噌ラーメン	850円
チャーシューメン	1050円
カレー麺	650円
ちゃんぽんラーメン	850円
マーボーラーメン	850円
もやしラーメン	850円

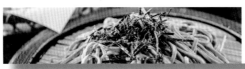

POINT

― そば・うどん ―

太さのある装飾罫線で、しっかり種類分けをしている

縦書きの罫線を入れて、後に続く料理名とのバランスが良くなった

線の太さは紙面全体の印象を左右する、重要な役割を担っている。

考えがなく線の種類を選んでしまうと、誤解を生む可能性があります。使う線の種類、太さによってどんな印象になるのか予め検討が必要です。表の印象は罫線で決まるとも言えます。

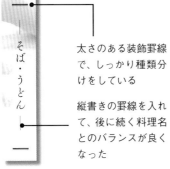

不動産の中吊り広告

目的 — マンションの問い合わせが欲しい

誰に見せる？ — マンション購入検討者と親族

- ☑ ポエムなキャッチコピーから問い合わせを増やしたい
- ☑ 文字で埋め尽くしたギラギラ広告は避けたい
- ☑ 高額商品はゆとりを持ったデザインにしたい

BEFORE 情報が詰まった余白のないデザイン

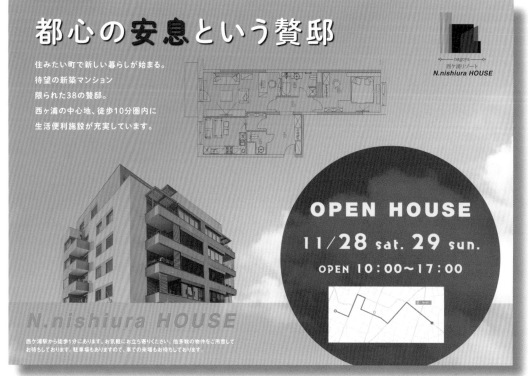

ここがイマイチ

― 配色 ―

目立たせたい一心でキャッチコピーに一部赤文字を使用しました。空の抜け感を遮っています。

― フォント ―

キャッチコピーは丸みのあるゴシック体で親しみやすいけれど、チープな印象になりがちです。

― メリハリ ―

下にある具体的な文字情報群は囲みや帯で際立たせるも、悪目立ちしてしまいました。

要素が多くて色数も多く、窮屈な印象です。目に飛び込む情報量が多くなってしまいました。

POINT

空の画像に文字を置くなら、

黒文字と白抜き文字のどちらが正しい？

- ・空の背景画像は白抜き文字の組み合わせが爽やか
- ・白抜き文字なら広々ゆとりが生まれる
- ・雲のない晴天に白抜き文字を配置する

【 使用する写真 】

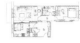

マンションを
メインにしない、
ゆとりあるデザイン

イメージ重視の余白があるデザイン

AFTER

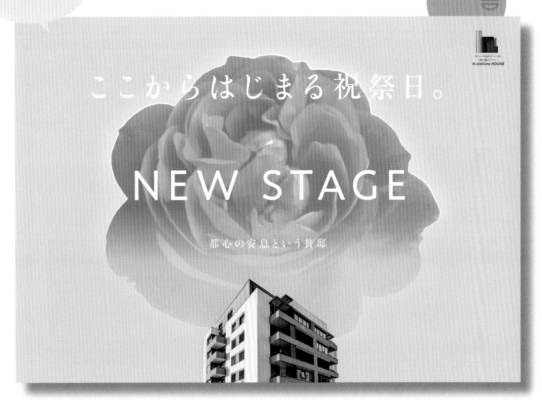

ここからはじまる祝祭日。

NEW STAGE

都心の安息という贅邸

こうするとグッド

― 配色 ―

ブルーの配色が印象に残ります。白抜き文字で、
ゆとりを持ったデザインにしています。

― フォント ―

高級商品なので、高貴で上品な印象の明朝体を
メインに取り入れました。

― メリハリ ―

マンション画像をメインにしないで、大きい花
のグラフィックがゆとりを感じさせています。

空の写真でビジュアル度を高めました。文字は
白抜きで、抜け感を出しています。

POINT

マージンが広いと余白が多い、
マージンが狭いと余白が少ない

ゆとりのあるデザイン
の目安は、マージンを
広く取ることです。マ
ージンが狭いと雑誌の
ような情報重視の媒体
に近づきます。

マージンが広い　　マージンが狭い

通販Webサイトのバナー画像

目的	Webサイト内のサムネイル画像
誰に見せる?	ネット通販の購入者

- ☑ 大きい見出しの文字はかっこよくしたい
- ☑ 欧文フォントで見栄え良くしたい
- ☑ カッコやハイフンはデザイン的に工夫したい

 BEFORE 情報が詰まった余白のないデザイン

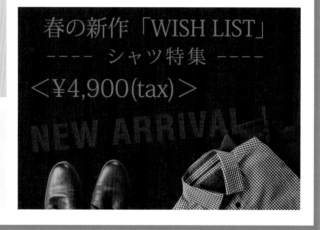

寒い冬が待ち遠しい!
Coordinate style
冬コートWinter
Collection.

絶対失敗したくない!
コート・バランスの疑問、
ALL解決METHOD

お悩み解決して、
おしゃれ美人に!春夏のおしゃれを
格上げ!Q&A
Fashion News

新着アイテム	特集	アイテム別	カテゴリ
ランキング	再入荷	ブランド	コーディネート

当店おすすめの特集＆アイテムをCHECK

春の新作「WISH LIST」
---- シャツ特集 ----
＜¥4,900(tax)＞
NEW ARRIVAL!

ここがイマイチ

― 配色 ―

濃い背景色にビビッドな色文字、トーンの違う配色など、見ていて落ち着きません。

― フォント ―

和文と欧文の大きさがバラバラに見えます。和欧混在は、欧文が小さく見えます。

― メリハリ ―

カッコやハイフンをテキストのまま使用すると大作りになり、違和感を感じます。

サムネイル画像の色がカラフルで見ていると疲れてしまいます。画面をずっと見続けられる配色を意識したいです。

POINT

細かい作業の積み重ねが
見た目に差がつく見出しのデザイン

・欧文フォントは、和文に近い見た目に揃える
・欧文フォントは和文と違うフォントを使う
・カッコやハイフンなどの記号類は独立させて装飾する

【 使用する写真＆イラスト 】

コーポレートカラーを
意識した配色で
信頼度がアップ

イメージ重視の余白があるデザイン

AFTER

新着アイテム	特集	アイテム別	カテゴリ
ランキング	再入荷	ブランド	コーディネート

当店おすすめの特集＆アイテムをCHECK

全体が優しい印象になりました。これなら安心
して購入画面に進むことができるでしょう。

こうするとグッド

― 配 色 ―

木目調の画像は日常感が出て親しみやすいです。
パステル系の配色で全体がまとまりました。

― フォント ―

欧文は和文から独立させて装飾文字や色文
字にして見栄え良くしました。

― メリハリ ―

アイコンや価格はコンパクトにまとめてビ
ジュアルが映えるように調整しました。

POINT

細 か な 配 慮 が 大 事 ！
こ こ を 調 整 し た ら 良 く な っ た

ハイフンをやめて細
い罫のカッコにする

価格はコンパクトに、
シャープなフォント
と左右ラインで引き
締める

SNS写真投稿用にアレンジ

目的	SNS写真投稿
誰に見せる？	友人同士

- ☑ 写真を取ったものの、後から寂しい印象だと気づく
- ☑ 背景が寂しく、もう少し要素を足したい
- ☑ 要素はどんなものが良いか、コツが知りたい

BEFORE

無地の背景が寂しい

ピンク色の背景は女性が好む定番の色で、親しみやすさを感じさせます。無地なので、もう少し工夫したい時や、背景を賑やかにする解決策を考えます。

ここがイマイチ

— メリハリ —

直立不動の女性が天地いっぱいにトリミングされているのに、周りは無地でバランスの悪さを感じます。

Dot
Pattern
Pink

POINT

写真の中の素材を探り、
近しい世界観を作り上げる

- ・リボンのドット柄が目立つ
- ・スカートの花柄のようなパターン化された模様
- ・背景のピンクと相性の良い素材

【 使用する写真 】

背景に模様やイラストをパターン化した、地紋（じもん）と呼ばれる装飾を敷きました。

背景にカラフルな素材を足した

AFTER

こうすると*グッド*

― メリハリ ―

POINTで探った素材と近しい印象となる素材を選び、背景にコラージュします。

お菓子柄 → Pattern
ピンク色のドーナツ
→ Pink、Dot

POINT

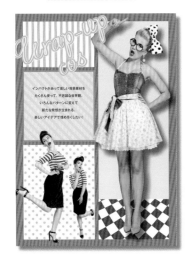

背景色と地紋イラストを複数組み合わせる

人物写真は切り抜き、背景は漫画のコマ割りでポップなイメージに固定させました。

自然になじんで違和感なし！

93

写真同士や友人との寄せ書きデザイン

☑ 親しみがわくデザインにしたい
☑ 前向き、ハッピー感のあるデザインにしたい
☑ 人物の顔写真は提供してもらい、統一感はない

BEFORE　四角くてシャープなデザイン

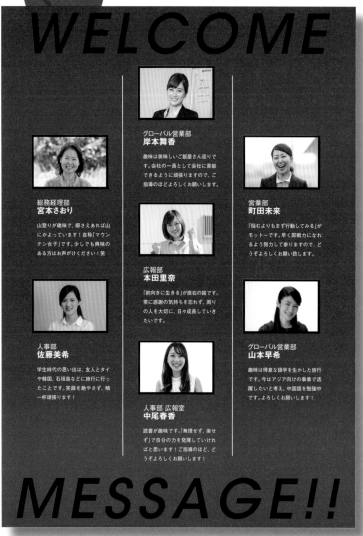

多くの人からコメントを集めて構成した紙面です。参加者の顔写真は四角い枠で強調し、全体的にシャープな印象です。背景色の赤色が力強さを感じさせます。

ここがイマイチ

― 配色 ―

背景色の赤色がとにかく目立つので、肝心のメッセージが目に入らなくなっています。

― フォント ―

上下に入る英字の存在感が大きく、やはりメッセージに目がいきません。

― メリハリ ―

赤はアクティブ、ポジティブな意味にも、危険、注意というマイナスなイメージもあります。こういったメイン色の固定が、人物のメッセージについて誤解を生んでしまう可能性もあり、色の持つ特性は理解していた方が無難です。

POINT

親しみ、ハッピー感のあるデザインにしたい

・人物を角丸のフレームで囲み、メッセージも柔らかく伝わりそう
・丸いフレームは、角が立たない友好的なイメージ
・フレームなら、フリーの素材が豊富でアレンジしやすい

【 使用する写真 】

角丸は柔らかく
伝わる

角丸の可愛らしいデザイン

AFTER

全体をパステルカラーで親し
みやすいデザインにしました。
リボンや花のフレーム素材で
ハッピーな世界観を施してい
ます。

こうするとグッド

― 配 色 ―

メッセージの可読性が損
なわれない配色を優先し
て考えます。白抜き文字
は避けた方が良いです。

― フォント ―

可読性を考え、ゴシック
体でシンプルなものを選
ぶ方が良いです。

― メリハリ ―

新天地へ向かう友人、同
僚。花のフレームで、こ
れまでの感謝の気持ちを
表現しています。

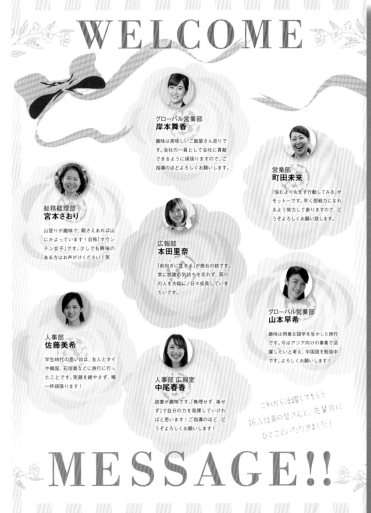

WELCOME

グローバル営業部
岸本舞香
趣味は美味しいご飯屋さん巡りで
す。会社の一員として会社に貢献
できるように頑張りますので、ご
指導のほどよろしくお願いします。

営業部
町田未来
「悩むよりもまず行動してみる」が
モットーです。早く即戦力になれ
るよう努力して参りますので、ど
うぞよろしくお願い致します。

総務経理部
宮本さおり
山登りが趣味で、暇さえあれば山
にかよっています！自称「マウン
テン女子」です。少しでも興味の
ある方はお声がけください！笑

広報部
本田里奈
「前向きに生きる」が座右の銘です。
常に感謝の気持ちを忘れず、周り
の人を大切に♪日々成長していき
たいです。

グローバル営業部
山本早希
趣味は得意な語学を生かした旅行
です。今はアジア向けの事業で活
躍したいと考え、中国語を勉強中
です。よろしくお願いします！

人事部
佐藤美希
学生時代の思い出は、友人とタイ
や韓国、石垣島などに旅行に行っ
たことです。笑顔を絶やさず、精
一杯頑張ります！

人事部 広報室
中尾春香
読書が趣味です。「無理せず、楽せ
ず」で自分の力を発揮していけれ
ばと思います！ご指導のほど、ど
うぞよろしくお願いします！

これから活躍してもらう
新入社員の皆さんと、先輩方に
ひとことといただきました！

MESSAGE!!

POINT

四角

**余計な背面が
見えてしまう**

角丸

**丸囲みは親しみ、
安心感**

人物顔写真はバラバラな撮り方でも
角丸のフレームなら気にならない

人物の顔写真はあらゆる場面で見かける角丸です。角丸には
愛嬌やかわいらしく見せる効果があります。また余計な背面
は取り除かれ、スペースにゆとりが生まれます。

求人募集サイトで社員の紹介記事

目的	人材の採用

誰に見せる?	転職者

- ☑ 情報量が多いので、可読性を考えたい
- ☑ ハウツーとして、コンパクトに文字情報をまとめたい
- ☑ ビジネスだから、スッキリ整然とした配置にしたい

BEFORE　揃え方に統一感がない

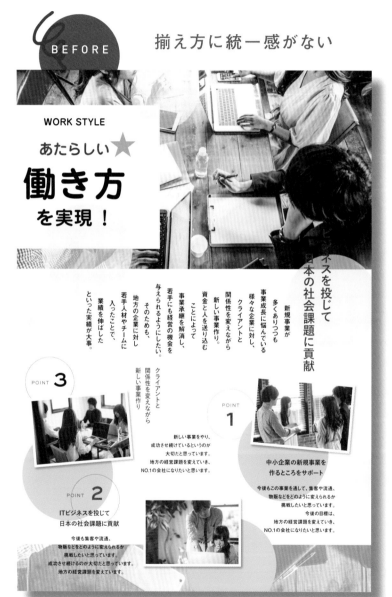

WORK STYLE

あたらしい★
働き方
を実現！

トップは大きく写真を扱い、印象的に見せたいです。文章で長く説明するより、ビジュアルで視覚的に見せたいです。

ここがイマイチ

── メリハリ ──

縦組み文字の中央配置はバランスが取りにくく、ハイレベルです。特別な印象付けがしたい場合など、使い方を制限した方が良いでしょう。

●memo
文字の中央・左右揃えの違い

中央揃え	新しい事業作りにチャレンジしています。また、中小企業の新規事業を作るところをサポートしたいです。資金と人を送り込むことによって
左揃え	新しい事業作りにチャレンジしています。また、中小企業の新規事業を作るところをサポートしたいです。資金と人を送り込むことによって
右揃え	新しい事業作りにチャレンジしています。また、中小企業の新規事業を作るところをサポートしたいです。資金と人を送り込むことによって

揃え方によって印象の違いがあります。内容に合わせて使い分けが必要です。

POINT

ハウツー形式の文章は読みやすく、シンプルに見せたい

- ・ハウツー情報として不自然のない順番で文章を読ませたい
- ・文章は左揃えで統一感を出すと、きっちりした印象になる
- ・読ませたい順番を意識しながらレイアウトしていく

【 使用する写真 】

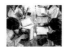
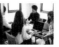

トップのタイトル文字は左揃えにして四角い枠は中央配置にしました。中央に置くことでタイトルが際立つようになります。下段のポイントはパターン化させて整然と並べています。

こうするとグッド

― 配色 ―

金色を差し色にして、高級感を出しました。転職者が応募したくなるような魅力を感じさせる配色も大事です。

●memo
均等配置、ぶら下がりの違い

したいです。資金と人を送り込むことによって事業承継を解消し、若手にも経営の機会を与え、　**均等配置**

したいです。資金と人を送り込むことによって事業承継を解消し、若手にも経営の機会を与え、　**ぶら下がり**

ぶら下がりにすることで、本文の字間が綺麗に整います。

POINT

揃え方を統一させた　**AFTER**

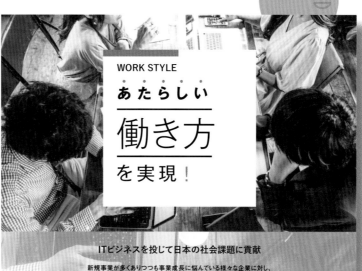

WORK STYLE
あたらしい
働き方
を実現！

ITビジネスを投じて日本の社会課題に貢献

新規事業が多くありつつも事業成長に悩んでいる様々な企業に対し、
クライアントと関係性を変えながら新しい事業作り。
資金と人を送り込むことによって事業承継を解消し、若手にも経営の機会を与えられるようにしたい。
そのためも、地方の企業に対し若手人材やチームに入ったことで、業績を伸ばしたといった実績が大事。

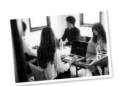

POINT 中小企業の新規事業を
01 作るところをサポート

今後もこの事業を通して、集客や流通、物販などをどのように変えられるか挑戦したいと思っています。今後の目標は、地方の経営課題を変えていき、NO.1の会社になりたいと思います。プロとして自信と誇りを持って働き、常に「より良い」を追求します。

POINT ITビジネスを投じて
02 日本の社会課題に貢献

集客や流通、物販などをどのように変えられるか挑戦したいと思っています。成功させ続けるのが大切だと思っています。地方の経営課題を変えていき、自信と誇りを持って働き、常に「より良い」を追求します。

POINT クライアントと関係性を
03 変えながら新しい事業作り

クライアントと関係性を変えながら新しい事業をやり、成功させ続けているというのが大切だと思っています。プロとして自信と誇りを持って働き、常に「より良い」を追求します。地方の経営課題を変えていき、NO.1の会社になりたいと思います。

中央揃えと均等配置の
受ける印象の違い

中央揃えは余裕、均等配置は曖昧なスペースがなくなり、堅実性が高まりました。

きっちりした
整然とした配置は
熱心さが伝わる

企画書・営業資料のデザイン　シンプルにする

目的	社内企画、営業資料
誰に見せる?	フリーランス、30〜40代男女

- ☑ 大きいビジュアルで見せたい
- ☑ すっきり必要な情報を読ませたい
- ☑ 要素が多くてうまくまとまる方法を知りたい

 BEFORE　写真や図が入り組んでいる

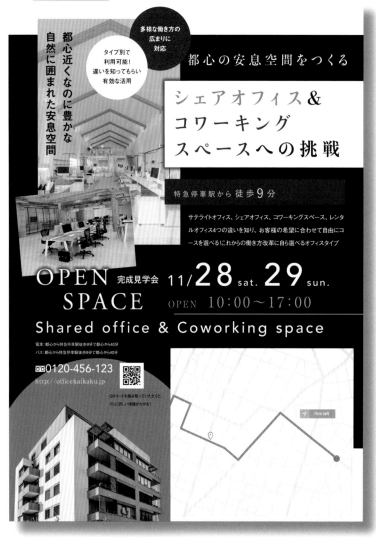

要素が多くてうまくまとまりません。充実した情報量でも、どこから目を向けたら良いかわかりにくいです。

ここがイマイチ

— 配色 —

紙面に意図がない限り、3〜4色以上あると読みにくいです。メインカラーがどこかわかりません。

— フォント —

具体的な内容の文字情報は、明朝体だと可読性が悪く読みにくいです。明朝体は書籍や小説など、じっくり読ませる媒体に適しています。

— メリハリ —

地図の扱いが大きいが、QRコードがあるので、紙面上は簡潔にまとめた方が良いです。具体的な情報はWeb上にまとめましょう。

POINT

情報を読ませる順番を常に意識したデザインにする

- ・同じ要素同士の区分をはっきりさせる
- ・文章が多くて単調ならば、図やグラフを使う
- ・より実用性を発揮させるなら、コンパクトに文字情報群をまとめる

【 使用する写真 】

大きい写真と白地で対比

AFTER

ビジュアルと文字情報は切り離して白地にまとめた方が、より実用性が高まります。

こうするとグッド

─ 配 色 ─

余白を取り、配色は黒と青みの濃いグレー、赤の3色でまとめました。写真の色味が映えるように、鮮やかな配色は避けたいです。

─ フォント ─

細いゴシック体と明朝体でシンプルにまとめました。企画資料なので、強弱は抑えて、整然と落ち着かせています。

─ メリハリ ─

文字は読むのに時間がかかり、アイコンで視覚的に見せた方が早いです。

QRコードを読み取っていただくと、さらに詳しい情報がわかる！

Shared office & Coworking space

都心の安息空間をつくる

特急停車駅から 徒歩9分

OPEN SPACE

完成見学会

対応別に4つのオフィスタイプを兼ね揃えた、新しいシェアオフィス＆コワーキングスペースへの挑戦

11/28 sat. 29 sun.

OPEN 10:00〜17:00

☎0120-456-123

http://officekaikaku.jp

昨今の多様な働き方の広まりに対応、タイプ別で利用可能です。まずは違いを知ってもらい有効な活用サテライトオフィス、シェアオフィス、コワーキングスペース、レンタルオフィス4つの違いを専門スタッフよりにご紹介します。

お客様の希望に合わせて見学会の時間は自由にコースを選べます。電車は都心から特急停車駅徒歩9分で都心から40分、バスは都心から特急停車駅徒歩9分で都心から40分でアクセスしやすい立地良くなっております。

これからの働き方改革に合わせて、自ら選べるオフィス4タイプをご紹介します。休日の対応も可能です。まずはお気軽にお問い合わせください。スタッフが丁寧に対応しますので、納得が行くまでどんどんご質問ください。

POINT

配置の王道！上部にメインのグラフィック、下には細かい文字情報群で信頼感

下段に文字量が多いと信頼感が生まれます。さらにアイコンやマップなどの図表を組み合わせると効果がアップします。

マージン内に収まる配置は落ち着く

企画書・営業資料のデザイン　人物で後押しする

目的	社内企画、営業資料

誰に見せる？	主に20歳以降の女性

- ☑ 商品の効果が伝わるデザインにしたい
- ☑ 商品が記憶に残るデザインにしたい
- ☑ 専門的な話を気難しくなく伝えたい

BEFORE　　商品写真のみ

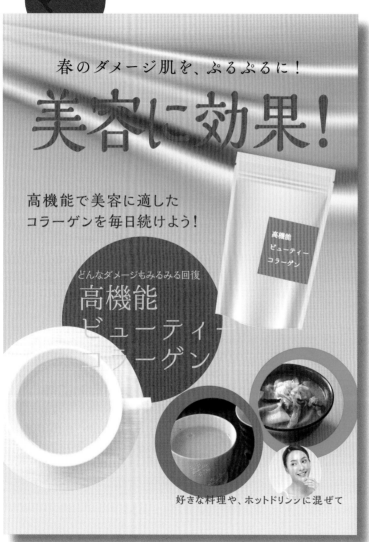

背景には濃いめの布を敷き、高級感や迫力を出しました。商品の周りもカラフルな配色にして、強調しています。

ここがイマイチ

― 配色 ―

全体的に派手な色のため、商品が目立たなくなっています。タイトルの文字色が馴染んでしまい、読みにくいです。

― フォント ―

ターゲットが若い女性なので、エレガントな明朝系のフォントを使用しました。しかし、タイトル周りなど背景に馴染んで目立たなくなっています。

― メリハリ ―

商品パッケージを目立たせているが、周りの写真も目立つため、かえって溶け込んでしまいました。

POINT

背景写真や配色が派手色すぎて、どこも目立たない

- ・読みやすいフォント選びと配色にする。
- ・寒色系の配色は避けたい
- ・商品名は丸囲みしているのに、文字色が溶け込んで目立たない

【 使用する写真 】

人物写真を入れる

AFTER

人物写真が加わることで安心感や親しみが持てます。どんな人が購入するのだろうと、容易に想像できるようになります。

こうするとグッド

― 配色 ―
配色はほとんどせず、下の商品紹介で茶色を使い、ほっこり和ませました。

― フォント ―
フォントの変更はないが、背景はスッキリさせて自然と引き立つようになりました。

― メリハリ ―
商品パッケージは小さくして、写真の強弱をはっきりさせました。

POINT

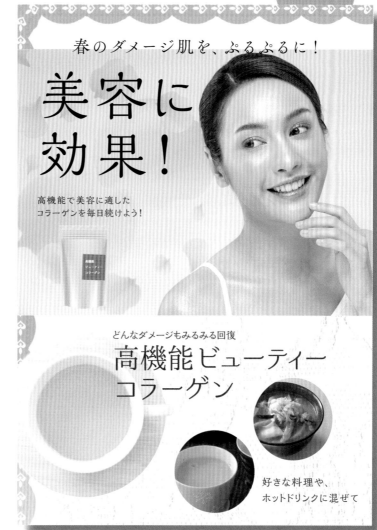

商品や効果のアピールは人物が登場し、コメントをもらう。

実際の購入者のコメントを入れてみます。人物からのコメントは信頼感がアップします。

ターゲット層が一目でわかるようになった

社内教育用冊子

目的	人材採用、新入社員研修用
誰に見せる?	就活、新入社員

- ☑ 新入社員が手に取りやすい冊子にしたい
- ☑ 冊子の表紙は親しみやすくしたい
- ☑ 写真や素材は必要であれば上司から提供してもらう

 BEFORE 文字とラインだけでレイアウト

上司から新入社員研修用の冊子制作を頼まれた場合を想定しました。見栄えの良い表紙にしたいが写真などの素材はありません。いざとなれば、上司や同僚に素材提供を相談してみる方法もあります。

先輩・上司と一緒に学ぼう

新入社員研修会

～3時間で身につくビジネス用語～

これだけは覚えておきたい
仕事のルール解説付き!

ここがイマイチ

— 配色 —

黒一色のみで、シンプルにまとめたが、味気ない印象です。どんな色がいいかもイメージが沸きません。

— フォント —

丸みのあるゴシック体で親しみやすくしたが、古臭い印象だと同僚に指摘されてしまいました。

— メリハリ —

あえて余白を十分に取ったが、要素がなくてスカスカしたように感じられます。タイトル周りのライン使いも効果が弱くて誰も気づきません。

POINT

新入社員が先輩・上司と学べるイメージを表紙に表現したい

- ・重々しい印象なので、カラーにしたいと上司が指摘
- ・ブルーの配色なら堅実、効用性のイメージで合うのでは、と周りからの意見
- ・初心者マークや緑とイエローがいいのではとの意見も

【 使用する写真&イラスト 】

漫画風イラストで親しみやすく　AFTER

ブルーをベースカラーに、差し色で初心者マークを取り入れました。上司から勧められた漫画風イラストを中央配置しています。

こうするとグッド

― 配色 ―

ブルーには清潔感、堅実さがあり、今回メインに使用しました。黒一色よりも砕けすぎず和んだ印象になりました。

― フォント ―

正統派なゴシック体の中に、デジタルな装飾フォントを使用しました。少し違和感を出すのがポイントです。

― メリハリ ―

正面から微笑みかける漫画風イラストが親近感を感じさせます。

先輩・上司と一緒に学ぼう
新入社員研修会

3時間で身につくビジネス用語

これだけは覚えておきたい
仕事のルール解説付き！

アサイン　ウィンウィン　ク

セグメント　エビデンス　ワ
ス　キュレー
コンセンサス
ックス　クラ
エン　MTG
ス　オーソラ

コンプライアンス　クラウド
ワークライフバランス　ビジ
KPI　フィックス　エビデン

POINT

曖昧

爽やか

重厚

ブルーだけでもいろんな印象になる

暗い色は重厚さを表現、右へ行くに従い爽やかさを感じさせます。媒体によってブルーは「冷たい」「寂しい」という印象もあり、内容に適した配色が大切です。

ブルーなら集中力が持続します

BASE

株式会社ブルー色製作所
Company Profile

社内で使う施設の説明資料です。モノトーンの紙面が重々しい印象なので、カラーにした場合どうなるでしょうか。

ブルーは集中力が
持続する効果もあり、
堅実性がアップ

ARRANGE
1

株式会社ブルー色製作所
Company Profile

株式会社ブルー色製作所
Company Profile

ブルーや青みの強いグリーンがメイン色の冊子表紙

施設の写真をカラーに変えて、明るい印象になりました。ブルーの配色なら機械の無機質な色味を和やかな印象に落ち着かせてくれます。

青みの強い
ミントグリーンは、
さらにカジュアルな
印象へ

●memo
ブルー配色の効果、注意点

落ち着いた色で鎮静効果があり、集中力持続の効果があります。その一方、ネガティブ、冷淡といったイメージが含まれます。

株式会社ブルー色製作
Company Profile

ARRANGE 2

もっと抽象的な表紙の冊子もおもしろい

機械装置を思わせるような幾何学模様のグラフィックが特徴的です。コミカルな印象にならず、落ち着きを保っているのはブルー配色ならではの効果です。

株式会社ブルー色製作
Company Profile

グラデーションなのに、ブルーと茶色で落ち着く

株式会社ブルー色製作所
Company Profile

ARRANGE 3

会社案内のパンフレットに支持されるブルーのデザイン

安定と信頼を感じさせるブルー配色です。集中力持続効果で、多くのビジネスシーンで起用されています。また、企業ロゴに使用される頻度も高いです。

配色+写真の工夫で、より印象的になった

- ● 企業ロゴ
- ● 名刺デザイン
- ● 会社案内パンフレット
- ● 人材会社、機械工業系のデザイン
- ● ビジネス系書籍

POINT

ブルー系が多い制作物一覧

リクルート・会社案内パンフレットなど、ビジネスシーンに使いやすいブルー系のデザインは、企業における登場頻度は高く、常に人気があります。

ヨガスクールの広告

目的	キャンペーン告知バナー
誰に見せる?	ヨガスクールに通う人

- ☑ お得なキャンペーンを伝えたい
- ☑ キャンペーンで売り上げ効果を出したい
- ☑ 情報で賑やかに埋め尽くしたい

BEFORE　　文字と写真だけのレイアウト

RENUAL OPEN!!

素敵な明日につながる毎日当店ではOPEN5周年記念!お得なキャンペーン開催中です。今なら追加コースを申し込みで、平日50% OFF実施中!

Beauty Yoga

◆このキャンペーンは Web での申し込み限定とさせていただきます。◆先着50名様となります。※優遇プログラムのゴールド会員様に限り、いつでも申し込み可能です。

◆抽選で当たる無料イベントに50名 様ご招待させていただきます。◆アプリ限定食品購入割引クーポン配付中です!

ここがイマイチ

― 配色 ―

写真の雰囲気を壊さないように黒一色にしたが、楽しそうに見えません。

― フォント ―

女性向けに明朝体を使用したが、可読性が悪くなってしまいました。

― メリハリ ―

文字が埋め尽くしてしまい、ぎゅうぎゅうして息苦しさを感じてしまいます。

写真はそのまま一枚絵で使用しました。しかし、文字量が多いと要素同士の区切りがわかりにくいです。

POINT

どこにお得な情報があるのか?
受け手はすぐに見つけられない

- ・広告バナーなので、お得な部分がすぐ見つかるようにしたい
- ・数字が目立つとキャンペーンっぽさが出る
- ・背景が明るい方が華やぎそう

【 使用する写真 】

背景が明るく、文字は配置しやすくなった

色や図形をうまく利用したレイアウト

AFTER

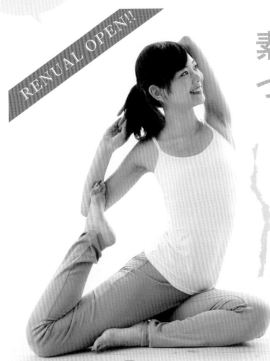

RENUAL OPEN!!

素敵な明日に
つながる毎日

OPEN5周年記念！
お得なキャンペーン開催

追加コースを申し込みで、
平日50% OFF実施中！

Beauty

◆ Webでの申し込み限定　◆ 先着50名様
◆ 無料イベントにご招待　◆ 食品購入割引クーポン

こうするとグッド

― 配色 ―

女性らしいピンクと黄色みの強いグリーンで軽やかさを演出しました。

― フォント ―

ゴシック体で視認性を高め、1つの文章だったのを項目ごとの見出しにしました。

― メリハリ ―

文章を読む前から数字は認識しやすい効果があります。見出しの「5周年」「50%」の数字を目立たせました。

お得な情報が目に入るように背景は切り抜いて色面を入れました。パッと明るい印象に様変わりしています。

POINT

文字が多い場合はアイコン化させる

🌐 Webでの
申し込み限定　先着
50名様

🎁 無料イベントに
ご招待　🍴 食品購入割引
クーポン

文字よりもアイコンを使い、視覚的に見せた方が、素早く情報が伝わるようになります。

タイムセールのカルーセル広告

目的	セール、キャンペーン告知
誰に見せる?	消費者

☑ シンプルに文字と図形のみで見せたい
☑ 男女問わず目に飛び込む中性的なデザインにしたい
☑ ジャンル問わずいろんなお店にリンクさせるデザインにしたい

お題:以下の原稿を使い、デザインを考えましょう。

・毎シーズン要注目のWEB限定アイテム
・タイムセールのバナー広告
・最大70% OFFになります ・1/27の17時まで開催します

写真を使わないデザイン

WEB LIMITED SELECTION

TIME SALE

MAX
70%
OFF

1.27.Thu.17:00まで

写真のイメージに左右されない、シンプルに文字情報のみで構成しています。

ここがコツ

― 配色 ―

青みがかったグレーの色面で大人っぽく、オレンジで中性的なイメージです。

― フォント ―

正統派なフォントをセレクトしました。好みに左右されないシンプルなデザインです。

― メリハリ ―

目立たせたいものは中央配置にしました。この場合は数字の「70%」を目立たせています。

POINT

実用的なデザインの定番は、
文字やイラストをメインにすること

・写真を使うと、その印象に左右される
・情報を優先したい時は写真を使わない選択もあり
・文字だけで埋めると安心、信頼につながる

【 使用する写真＆イラスト 】

ARRANGE
1

アイコンや漫画の効果線を組み合わせた

AFTER

TIME SALE

MAX **70**%OFF ▶ 1.27.Thu.17:00まで

効果線でより中央に視線誘導されて印象が強くなりました。

こうするとグッド

― 配 色 ―

中央に白地ができて、より
オレンジが強調されて、ポ
ジティブなイメージです。

こうするとグッド

― 配 色 ―

漫画のコマ割り風デザイ
ンで、左右男女で配色分
けをしています。

ARRANGE
2

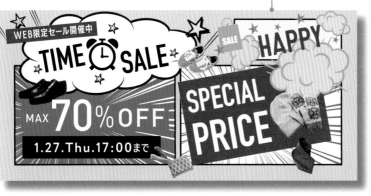

イラストの中に一部
写真を加える場合もあり

イメージ的なものはイラストで、
現実的なものは写真で、使い分け
てみるとバランスよく見栄えが良
くなります。

クレジットカードのキャンペーン広告

目的　ショッピング、クレジットカードの宣伝

誰に見せる?　消費者

- ☑ ポイントの貯め方を紹介したい
- ☑ 四角いカードの写真ばかりになるのは避けたい
- ☑ コーポレートカラーのグリーンを基調としたい

 BEFORE 四角い写真のみのデザイン

貯め方いろいろ! ポイントはまとめて。

APP CANPAIGN 9.1FRI→9.10SUN

アプリ会員の皆様に、
その場で使える
お得なクーポンをプレゼント!

ポイントカードで貯まる

クレジットカードで貯まる

WEBショップで
貯まる

デパートで使うカードのポイントの貯め方は、知らないままのことが意外と多いです。興味が湧くようなお得な情報の伝え方のデザインを考えました。

ここが**イマイチ**

― 配 色 ―

カードのカラフルさばかりに気を取られて、まとまりがありません。文字の配色も落ち着かない印象になってしまいました。

― フォント ―

視認性の高いゴシック体だが、フチ文字や斜角の加工が多く、かえって読みにくくさせてしまいました。

― メリハリ ―

女性の写真の扱いがとても小さく、効果的に活かせていません。

POINT

使いにくい印象にならない
解決策を知りたい

- ・人の目はまず人物に目がいくことを活用する
- ・コーポレートカラーのグリーンをデザインに取り入れる
- ・四角い写真、角版の扱いを変えたら紙面の印象も変わる

【 使用する写真 】

切り抜きや丸囲みにしたデザイン

AFTER

写真の形で紙面の
印象は変わる

写真を切り抜きにして、スペースに余裕が生まれました。丸のフレーム、丸囲みにした写真は動きができて、親しみやすくなりました。

こうするとグッド

― 配色 ―

コーポレートカラーのグリーンをデザインのベースカラーにすると、まとまり感が出てきました。

― フォント ―

フチ文字はやめて、シンプルなものに変更しました。

― メリハリ ―

人物をメインに大きく扱うと親近感が湧きます。

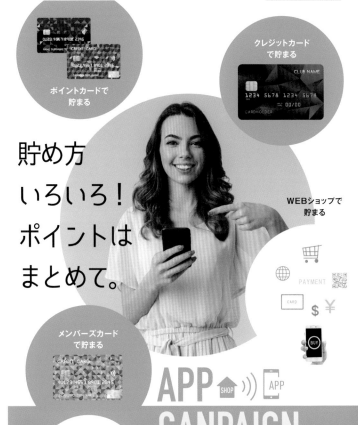

ポイントカードで
貯まる

クレジットカード
で貯まる

貯め方
いろいろ！
ポイントは
まとめて。

WEBショップで
貯まる

PAYMENT

メンバーズカード
で貯まる

APP SHOP))) APP

CANPAIGN
9.1FRI ▶ 9.10SUN

アプリ会員の皆様に、
その場で
使える　お得なクーポンをプレゼント！

1. 一部背景を残したまま切り抜き

POINT

他にも！写真の切り抜き方法

2. 背景を活かしてシール風に切り抜き

スポーツシューズの広告

目的	企業のイメージ向上を計りたい
誰に見せる？	企業間　タイアップ

☑ イメージ写真がメインの商品広告にしたい
☑ 商品はさりげなく見せる程度で構わない
☑ 健康意識の高いイベントのスポンサー広告で使いたい

 BEFORE　写真全面裁ち落としたデザイン

ACTIVE SHOES

ACTIVE SPORTS SHOES VARIATION
SUMMER COLLECTION

RUNNER GIRL

ここがイマイチ

― 配色 ―

文字の見やすさを優先して、白抜き文字にしたが、何の広告かわかりにくいです。

― フォント ―

正統派のフォントを選んだが、特徴がなく単調な紙面になってしまいました。

― メリハリ ―

ジョギング？ダイエット？スポーツシューズの広告だと一目でわかりにくいです。

写真全面裁ち落としは迫力を出す手法ですが、トリミングの仕方によっては、何を伝えたい広告なのかわからなくなってしまいます。

POINT

このままでは伝わらない！

何の商品広告なのかわかりやすくしたい

・商品写真を別途用意して、商品広告だと認知させたい
・写真にもう一工夫、動きをつけたい
・人物のトリミングが不自然で、バランスが悪い

【 使用する写真 】

健康意識の高い
女性がターゲットと
わかる

切り抜き写真を活かしたデザイン

AFTER

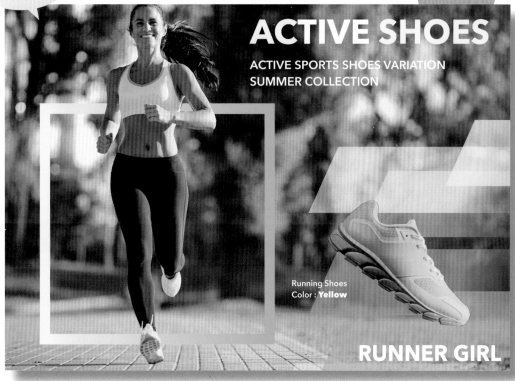

切り抜き写真を追加して動きを出しました。さらに動きのある図形を取り入れて、飽きさせない工夫を凝らしています。

こうすると*グッド*

― 配色 ―

商品に含まれる色から配色すると、紙面にまとまり感が出ます。

― フォント ―

人物の周りにアクセントとして囲んだ図形を、シューズの背面には進行方向に合わせた斜角のついた図形をそれぞれ装飾しました。

POINT

切り抜き写真なら
表現方法の
幅がぐんと広がる

切り抜かれたことで物そのものの形が際立ち、紙面上に動きが出ます。動きが出ると活発な印象になり、紙面が活気付く作用が生まれます。

お菓子のパッケージデザイン

| 目的 | 大人にお菓子を購入してもらいたい |
| 誰に見せる? | 働き盛りの男女 |

☑ 仕事の休憩時間に手に取りやすいデザインにしたい
☑ 会議の差し入れに喜ばれるデザインにしたい
☑ SNSで投稿しやすい見栄えの良いデザインにしたい

BEFORE 　大きい文字のパッケージ

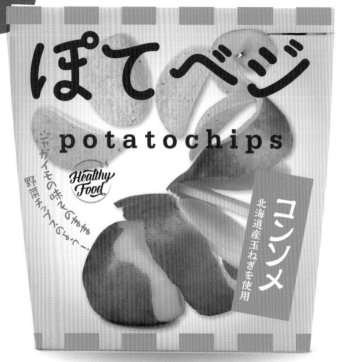

ここがイマイチ

— 配色 —

ポテトの写真とタイトルが重なり、文字が馴染んでしまいます。商品名の視認性が悪いです。

— フォント —

子供〜中高生向けに見えるので、今回のターゲット層とずれてしまいました。

— メリハリ —

パッケージを埋め尽くす要素が詰まった元気なデザインなので、落ち着きを出したいです。

商品名が最大限大きく、余白を埋めつくしたデザインです。周りの要素も賑やかに動きがつき、カジュアルで元気な印象があります。

POINT

もっとかっこよく、
大人っぽい印象にするには?

・仕事場にも持ち寄りたくなる落ち着きのあるデザインに
・高級感のあるデザインにしたい
・素材へのこだわりや類似商品との差別化も図りたい

【 使用する写真 】

余白を多く取り、高級感を出した

AFTER

要素同士が
重ならないと
上品になる

十分な余白と要素のグループ
化をはっきりさせ、文字が小
さくても内容が伝わりやすく
なりました。

こうするとグッド

― 配色 ―

支給のロゴを中央配置し、
周りに要素を置かずに余白
を多めに取っているので、
大人っぽくなりました。深
緑+ゴールドで高級感を出
す配色になっています。

― フォント ―

余白を取り、文字を小さ
くしたら、印象に差がつ
きました。

― フォント ―

余白が多いと適度な緊張
感でかっこよくなります。

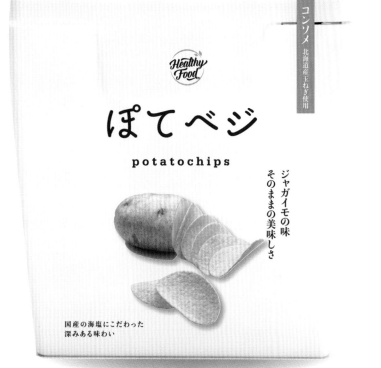

コンソメ　北海道産玉ねぎ使用

ぽてベジ

potatochips

ジャガイモの味
そのままの美味しさ

国産の海塩にこだわった
深みある味わい

グループ化が
明確なら
見やすくなる

POINT

要素のグループ化とは？

人は同じ情報を1つのまとまりとして認識します。読
ませる部分のグループ化がはっきりすると、内容が伝
わりやすくなります。右のデザインはBEFOREと
AFTERの中間くらいの余白の取り方ですが、グループ
化によってすっきりまとまりました。

グループ1
タイトル

グループ2
補足する
コピー

グループ3
2とは別で、
補足する
コピー

115

先生自作のゼミ講座資料

目的	ゼミ講義後に資料を配布
誰に見せる？	ゼミ参加の生徒

- ☑ ゼミ講義内容を生徒に一覧で配布したい
- ☑ 内容はポイントごとに文字量はバラバラ
- ☑ 講義当日の写真も載せて、記録として残したい

BEFORE　成り行きで要素を入れたデザイン

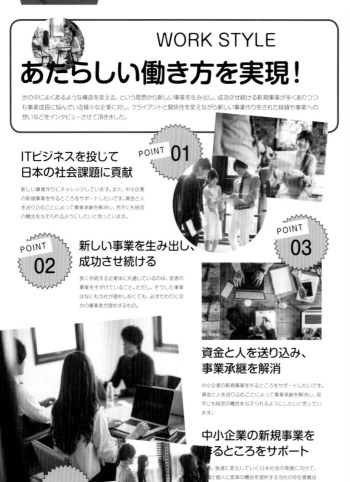

WORK STYLE
あたらしい働き方を実現！

世の中によくあるような構造を変える、という発想から新しい事業を生み出し、成功させ続ける新規事業が多くありつつも事業成長に悩んでいる様々な企業に対し、クライアントと関係性を変えながら新しい事業作りをされた経緯や事業への想いなどをインタビューさせて頂きました。

ITビジネスを投じて
日本の社会課題に貢献

POINT 01

新しい事業作りにチャレンジしています。また、中小企業の新規事業を作るところをサポートしたいです。資金と人を送り込むことによって事業承継を解消し、若手にも経営の機会を与えられるようにしたいと思っています。

新しい事業を生み出し、
成功させ続ける

POINT 02

POINT 03

長く存続する企業体に共通しているのは、前者の事業を手がけていること。ただし、そうした事業はなにも当社が提供しなくても、必ず代わりにほかの事業者が提供するもの。

資金と人を送り込み、
事業承継を解消

中小企業の新規事業を作るところをサポートしたいです。資金と人を送り込むことによって事業承継を解消し、若手にも経営の機会を与えられるようにしたいと思っています。

中小企業の新規事業を
作るところをサポート

POINT 04

急速に変化していく日本社会の発展に向けて、企業と個人に変革の機会を提供する当社の存在意義はさらに重要となります。そのために、私たち自身が永続的に発展していかなければならないと感じています。

タイトルはしっかり大きく見せました。しかし内容については、すっきりまとめたつもりでもポイントごとの文字量にばらつきがあります。整えるのに四苦八苦してしまった様子が伺えるレイアウトです。

ここがイマイチ

― 配色 ―

タイトルは赤、ポイントはグレーで囲みました。配色に意図はなく、成り行き任せになってしまいました。

― フォント ―

丸ゴシック体で、親しみやすくしたが、ぎゅっと詰まってしまい、読みにくい印象です。

― メリハリ ―

タイトルも写真も目立たせたいし、どこに焦点を置くべきか配置が定っていません。

POINT

要素を収めるのに手一杯になり、見栄えどころの話ではない

- ・紙面に対し要素が多いので整理が必要
- ・写真はなるべく活用したいので、全て載せたい
- ・文章だと読みにくいので、図を取り入れたい

【 使用する写真＆イラスト 】

カセットな組み方のデザイン

AFTER

カセットテープのように四角い枠組みで要素を配置していく手法をカセットな組み方と言います。整然と要素を置きたい時に最適です。

こうすると*グッド*

― 配色 ―

イエローの配色をメインに前向き、ポジティブさを出しました。社交性、仲間として共同意識というイメージも持ちます。

― フォント ―

親しみやすさは配色で解決です。フォントはすっきりと正統派なゴシック体にして安定させました。

― メリハリ ―

タイトルは図を使い、大きさにこだわりません。写真も大きく扱いたく、ポイントは3つに絞りました。

WORK STYLE

新規事業
事業継承

社会
問題

IT
ビジネス

あたらしい働き方を実現！

クライアントと関係性を変えながら
新しい事業作りをされた経緯や
事業への想いなどをインタビューしました。

POINT
01

**ITビジネスを投じて
日本の社会課題に貢献**

新しい事業作りにチャレンジしています。また、中小企業の新規事業を作るところをサポートしたいです。資金と人を送り込むことによって事業承継を解消し、若手にも経営の機会を与えたいと思っています。

POINT
02

**新しい事業を生み出し、
成功させ続ける**

長く存続する企業体に共通しているのは、前者の事業を手がけていること。ただし、そうした事業はなにも当社が提供しなくても、必ず代わりにはほかの事業者が提供するもの。だから、その市場で選ばれ、生き残るには、No.1になるしかありません。会社を50、100年存続させるために、今なにをすべきか。起業してから10年後も存続しているのは、100社中わずか2〜3社と言われています。その中で、会社を長く発展させるにはどうしたらいいのか、これがテーマですね。

POINT
03

**資金と人を送り込み、
事業承継を解消**

中小企業の新規事業を作るところをサポートしたいです。資金と人を送り込むことによって事業承継を解消し、若手にも経営の機会を与えられるようにしたいと思っています。

REALIZING A NEW WAY OF WORKING IN A NEW BUSINESS!

POINT

カセットな組み方が合う
制作物一覧

● 美術館など、伝統的な物を扱うパンフレット
● 商品の優劣がつけられない通販カタログ
● 社内会報誌　● プレゼン資料

写真は固めて
配置すると
大きく扱える

CHAPTER 2　「誰に見せる？」別デザイン　先生自作のゼミ講座資料

学園祭フリーマーケットの告知チラシ

| 目的 | 集客用に、チラシやSNSで配信 |
| 誰に見せる? | 他校の生徒、一般客 |

- ☑ 楽しくポップなデザインにしたい
- ☑ 賑やかに要素に動きをつけて配置したい
- ☑ 商品写真は提供してもらうので、撮り方はバラバラ

 BEFORE 整然とした配置で色数が少ない

TOY & kids item

参加者が持ち寄った商品写真は撮り方がバラバラなので、白地だと物足りない印象です。周りにカラフルな色や素材を起き、イベント感を出したいです。

各店にオススメギフトが揃いました!

学園祭ミライの
フリーマーケット

Fashion

2.6 SUN **>> 3.14** SAT

FOOD SWEETS

ここがイマイチ

― 配色 ―

写真はカラフルなものの、白地に黒一色だと寂しいです。イベントのカラーを打ち出したいです。

― フォント ―

全体を丸みのあるゴシックで親しみやすくしたが、タイトルが目立ちません。

― メリハリ ―

写真や装飾用の英字が大きくなってバランスが悪いです。タイトルをもっと目立たせたいです。

POINT

写真はカラフルなのにそれ以外が寂しすぎる!

- ・写真の切り抜きが多いと、余白が寂しい印象になることも
- ・背景色やタイトルを目立たせたい
- ・写真以外にも動きをつける方法を知りたい

【 使用する写真 】

角度をつけて配色をカラフルに

AFTER

とにかく写真や文字の角度を
動かして、楽しくポップなデ
ザインに仕上げました。

こうするとグッド

— 配色 —

写真にまとまり感がない
場合、特徴的なカラフル
な背景柄を敷き、まとま
り感を出しています。

— フォント —

タイトルは遊びのある装
飾文字を使うことにしま
した。子供っぽくならな
いようなセレクトが大切
です。

— メリハリ —

タイトルや見出し文字を
円形や波型のラインにし
て、共感しやすい配慮を
施しています。

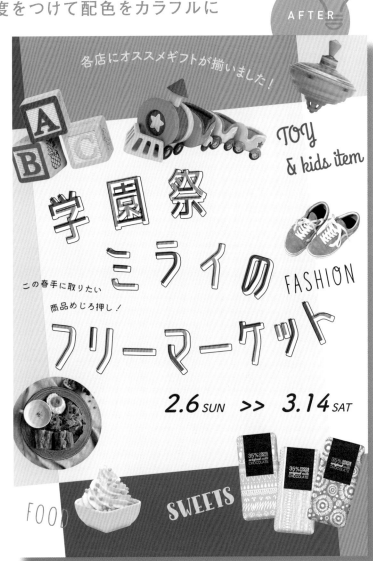

各店にオススメギフトが揃いました！

ABC

TOY & kids item

学園祭
ミライの
フリーマーケット

FASHION

この春手に取りたい
商品めじろ押し！

2.6 SUN >> 3.14 SAT

FOOD

SWEETS

35% COCOA original milk CHOCOLATE

POINT

フリーマーケット
↓
フリーマーケット

角度だけではなく、
配色も動きの意味合いを持つ

同じ配色よりも一文字ずつ違った配色なら、
動きがついて活発なイメージになります。

写真はなるべく
切り抜きにして、
動かしやすく

CHAPTER 2　「誰に見せる？」別デザイン　学園祭フリーマーケットの告知チラシ

119

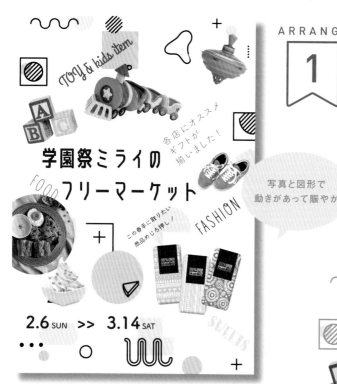

写真と図形で
動きがあって賑やか

ARRANGE

1

形の特徴的な図形を
背面に散らす

色々な図形を散りばめてさらに紙面の動きが賑やかになりました。しかしタイトルが埋もれてしまうので、もう少しアレンジ方法を考えました。

タイトルにはピンクの帯を入れて、強調させた

+ PLUS α

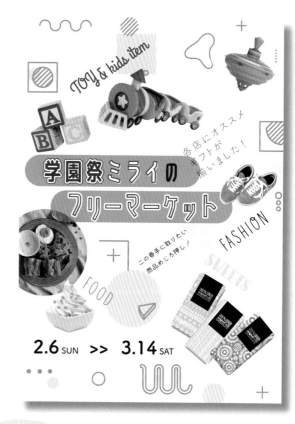

+ PLUS α

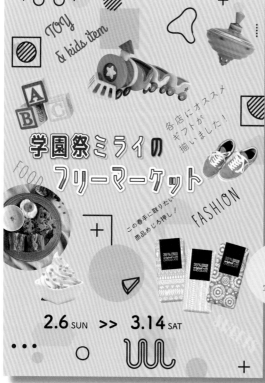

バラバラな背面の
図形が馴染み、
写真に目がいくように

タイトルはフチ文字などで可愛く装飾しました。色も単調にならないように、変化に富んだものにしています。

白地は寂しいので、ピンクの色面を敷きました。色面を入れることで、全体的にまとまり感が出ました。

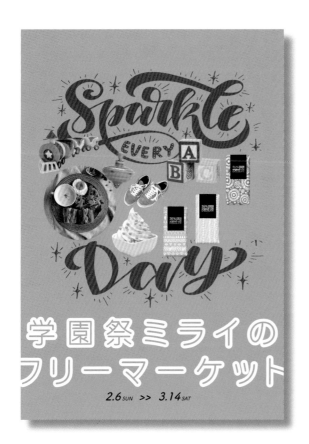

中央配置は
目立たせるのに
王道な手法

ARRANGE

2

タイポグラフィの中に写真をコラージュする

大胆なタイポグラフィに写真を
中央配置して目立たせました。
中央に要素を固めたことで、す
っきり見やすくなりました。

色面の工夫で、
タイトルが前面に
目立つようになった

ARRANGE

3

タイトルの背景に色面をしき、奥行き感を出す

タイトルが下にあるため、目立
たせるのにもう一工夫を考えま
した。タイポグラフィに負けな
い存在感の斜角のついたグリー
ンの色面を敷きました。

POINT

タイポグラフィも
ビジュアルのひとつとして成り立つ

2色の掛け合わせを繰り返すことによっ
てパターン化され、一つのタイポグラフ
ィとして完成しました。

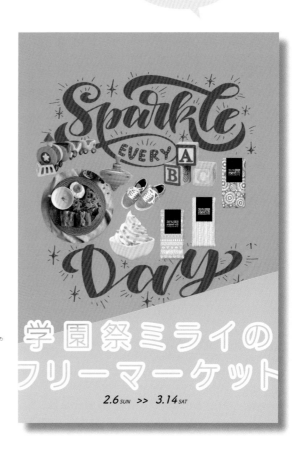

外国人俳優が表紙の雑誌

目的	男性向けファッション雑誌
誰に見せる?	俳優が好きな購読者

☑ 写真を邪魔しないデザインにしたい
☑ メリハリのあるデザインにしたい
☑ 配色はすっきりまとめたい

 BEFORE 写真の色と合わない配色

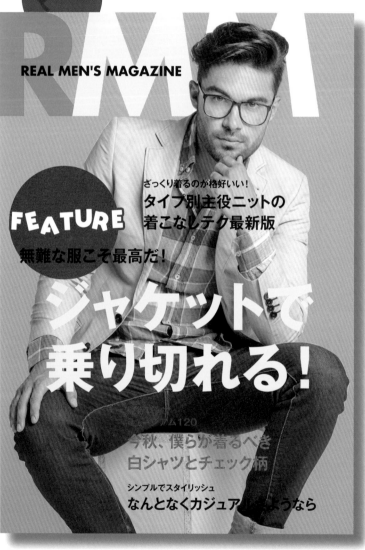

REAL MEN'S MAGAZINE

ざっくり着るのが格好いい!
タイプ別主役ニットの
着こなしテク最新版

FEATURE

無難な服こそ最高だ!

ジャケットで
乗り切れる!

アム120
今秋、僕らが着るべき
白シャツとチェック柄

シンプルでスタイリッシュ
なんとなくカジュアルにさようなら

表紙として目立たせたい意
向はわかるが、関連性の低
い配色をするとそもそも成
り立たなくなります。

ここがイマイチ

― 配色 ―

写真の色味と文字周りの
色数が多くなり、ごちゃ
ごちゃしてしまいました。

― フォント ―

正統派で視認性の高いス
トレートなゴシック体を
あえて大胆に配置してい
ます。しかしあまりやり
すぎると、人物が埋もれ
てしまう危険があります。

― メリハリ ―

文字が大きく、全体を埋
め尽くしています。また
色数も多く、このままで
はコミカルな印象になり
かねません。

POINT

人物写真と文字関係を整えると
デザインの良し悪しも定まってくる

・色は3〜4色に絞り、バランスを考えたい
・フォントは雰囲気のあったものをセレクトしたい
・人物写真の周りはすっきりさせてメリハリを出す

【 使用する写真 】

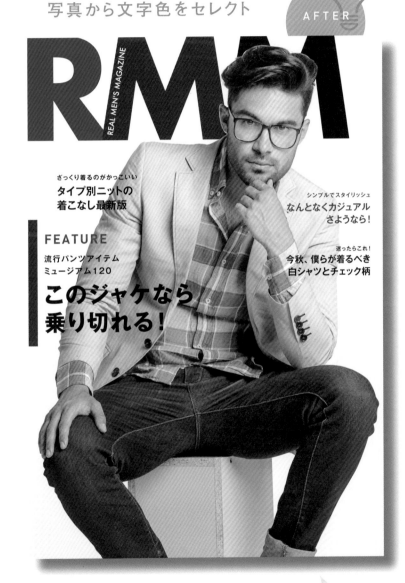

写真から文字色をセレクト

AFTER

特別な意図がなければ、文字色は写真に含まれる色に合わせると決めやすいです。この場合はジャケット、ジーンズ、シャツの色が該当します。

こうするとグッド

— 配色 —

背景と文字色にコントラストをつけると、視認性も高くなり、メリハリもつきます。

— フォント —

文字の強弱を無くし、コンパクトにまとめたら、人物が品良く見えるようになりました。

RMM
REAL MEN'S MAGAZINE

ざっくり着るのがかっこいい
タイプ別ニットの
着こなし最新版

シンプルでスタイリッシュ
なんとなくカジュアル
さようなら!

FEATURE

流行パンツアイテム
ミュージアム120

迷ったらこれ!
今秋、僕らが着るべき
白シャツとチェック柄

このジャケなら
乗り切れる!

POINT

表紙タイトルよりも
人物写真を前面にする

背景だけ明るく飛ばしたり、
タイトルより人物を前面に出したい時

背景だけ白く飛ばすと、コントラストが強まり紙面もクリアになります。タイトルよりも人物の一部を前面にすると、より人物が大きく配置され、メリハリのついたはっきりした紙面の印象となります。

白背景が
明るくなって
はっきりした

クラシックコンサート開催チラシ

目的	公演日までに集客するためのチラシ
誰に見せる？	クラシック好きなお客さん

- ☑ 開催の情報が目立つようにデザインしたい
- ☑ クラシックの知識がなくても気軽に来て欲しい
- ☑ 単調にならないアイデアのストックをしておきたい

BEFORE　**文字が目立たず埋もれている**

人が集うイベントとして、人物写真をコラージュしました。必要な文字情報群を囲んだ地色は目立つが、文字が目立っていません。

ここがイマイチ

― 配色 ―

背景の地色によって爽やかな印象だが、クラシックコンサートだとわかるものにしたいです。

― フォント ―

伝統的な内容に合う明朝系のフォントを使用しました。しかし印象が弱く、内容が目に入って来ないため、理解が遅れます。

― メリハリ ―

出演者の写真を大きく見せたが、背景色のトーンが合っておらず、いまいち様になりません。

POINT

写真と背景色が分離している
世界観を統一させたい

- ・背景色は写真のトーンに合わせてシックにまとめたい
- ・写真の雰囲気に合わせても、暗くて寂しい印象は避けたい
- ・写真が大きすぎてバランスが悪い？活かせる配置にしたい

【 使用する写真 】

英字をグラフィック加工し、特徴的に

AFTER

人物が登場するイベント紙面は、グラフィックな文字でインパクトを出しています。文字情報ごとのグループ化をしっかり、メリハリをつけています。

こうするとグッド

― 配色 ―

写真と背景色は同じトーンに揃えて落ち着かせました。写真は背景の役割として考えるといいでしょう。

― フォント ―

出演者の表記をグラフィック加工して、アイキャッチ効果を高めています。

― メリハリ ―

写真はコンパクトにまとめました。スペース的にもゆとりあるデザインになり、受け手は安心して見ることができます。

プラチナクラシカル
シンフォニーオーケストラ

第 **18** 回
定期演奏会

Eberhard
Cabanille
交響曲第5番　イ軍調Op 20

Friedhelm
Luciano
ピアノ協奏曲第2番　ヘ軍調Op 80

10.24 sun　開場 13:00　開演 14:00
スクエアダイヤモンド会館　大ホール

トーンが揃うと
調和のとれた
デザインになる

POINT

トーンがバラバラ　　重い色のトーンで重厚に

トーンが持つイメージがわかると
配色が楽になる

トーンがバラバラだとチグハグな印象です。
配色時にトーンが揃うように意識しましょう。

ARRANGE

1

写真と配色を
セピア色に統一させたい

あえて全てのトーンを揃えて紙面の
統一感、高級感を出しました。また
セピア色は、ぬくもりや時代感を表
現するのに最適です。

写真を背景に、
セピア色で
高級感が出た

縦横アレンジ可能！

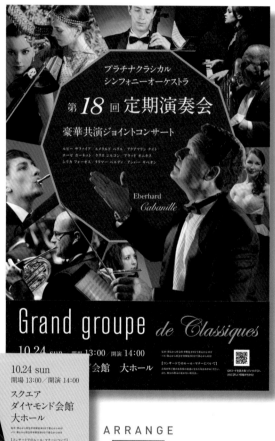

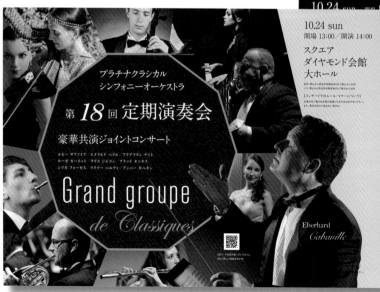

ARRANGE

2

人物をシンメトリー
配置にする

人物写真を背景写真のように敷き
詰めて、シンメトリー配置するこ
とで、中央のタイトルに目が行き
やすくなります。

下に情報が
まとまると
安心なレイアウト

ARRANGE

3

写真の色調を変えて
単調さを回避

原型を留めず色調を思い切って
変えてみました。メインビジュ
アルのセピア色と黒背景が神秘
で幻想的な世界観を打ち出して
います。

イラストがあると
親近感が湧きます

ARRANGE

4

カフェイベントのような
カジュアルさを出したい

楽器のイラスト、写真は原型を
留めないデザインにしました。
生成りの背景色と2色刷りのよ
うな配色がぬくもりを感じさせ
る効果があります。

POINT

困 っ た 時 は 、 生 成 り の 紙 素 材

白地だと少し味気なく寂しい時、生成り
の紙素材を使えば風合いが出て紙面の印
象もオシャレ感がぐっと増します。素材
を使用するのではなく、アイボリーやベ
ージュなどの色面を使うのも効果的です。

CHAPTER 2 「誰に見せる?」別デザイン クラシックコンサート開催チラシ

127

野球選手のポスター、ポストカード

目的 | 野球選手の商品グッズ
誰に見せる？ | 野球選手のファン

☑ チームカラーの赤を基調にしたい
☑ 選手の写真が目立つように
☑ ダイナミックでカッコイイデザインにしたい

 BEFORE ポートレートのようなグリッドに揃えた配置

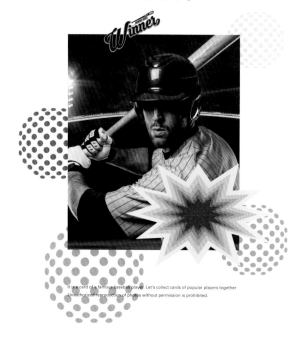

写真の重厚さに比べ、配色がポップでカジュアルになってしまいました。きっちりグリッドに揃えた要素の配置もバランスが悪く、物足りない印象です。

ここがイマイチ

― 配色 ―

写真よりもカラフルな図形が並び、チームカラーの赤が活かせていません。

― フォント ―

フォントがスカスカした印象で、勢いに欠けてしまい、物足りないです。

― メリハリ ―

要素が中央に集中しており、押し込まれてしまっています。ダイナミックさに欠けてしまいました。

POINT

ダイナミックな紙面を作るなら、裁ち落としが効果的

・文字をあえて大きくし、紙面から裁ち落とす
・写真も大きくするなら、切り抜きすると迫力が出る
・背景に文字をコラージュして選手が目立つようにしたい

【 使用する写真 】

AFTER

文字を大きく、紙面からはみ出る配置

高ぶる感情は勢いよく文字を裁ち落として、ダイナミックに表現しました。

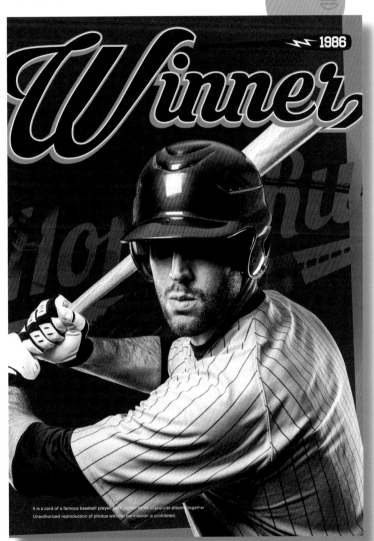

It is a card of a famous baseball player. Let's collect cards of popular players together
Unauthorized reproduction of photos without permission is prohibited.

こうするとグッド

― 配色 ―

チームカラーの赤をベースに、それ以外は落ち着いた色でシンプルにまとめました。配色を抑えてかっこよくなりました。

― フォント ―

視覚的に楽しめる装飾フォントを使い、コラージュ風に遊び要素を凝らしてスポーティな印象です。

― メリハリ ―

写真は切り抜いた方が、より人物の動きがはっきりして臨場感あふれる紙面になります。

POINT

文字が切れても
読みやすいフォントを選ぶ

右の文字はアルファベット「G」ですが、
O？C？と見えてしまい、判別しづらくなってしまいます。切れても判読可能か気にかけましょう。

背景の写真は
モノクロにすると、
より印象的になった

129

人の温もりが感じられる舞台演劇のチラシ

目的	開催告知チラシ

誰に見せる?	演劇鑑賞をするお客さん

- ☑ 演劇のテーマにある、幸福感のあるデザイン
- ☑ 人の温もりが感じられる素材をデザインのアクセントにしたい
- ☑ モノクロ写真を使ったデザイン

 BEFORE 正統派な書体だけでデザイン

FLOWER

What is around you is
Depress what is inside you,
Show it to you,

**It's like a mirror
of the heart.
5 Stories of Thinking
About Happiness**

幸せについて考える5つのストーリー

出演：ルビー サファイア／エメラルド ベリル
アクアマリン ナイトローゼ ガーネットほか
演出：クリス ジルコン／ブラッド オニキス

原作者の要望により、提供素材はモノクロ写真のみです。寂しくならないよう、かつモノクロ写真が活かせるデザインアイデアを考えました。

ここがイマイチ

― 配色 ―

色は使わずモノクロ写真に合わせたが、暗い雰囲気になってしまいました。

― フォント ―

正統派な書体で安心感のあるデザインです。しかし、整いすぎたのか、簡潔で無機質な印象です。

● memo

モノクロ、グレースケールの違いは？

モノクロ（右）は白と黒の2色で表現しているものです。グレースケール（左）は白と黒の濃淡です。グレースケールの方が、写真の濃淡が保たれます。

POINT

このままでは埋もれてしまう！
整いすぎな中に少し崩したアイデアを

- ・イメージ写真を追加したり、写真に加工を施したい
- ・モノクロ写真の世界観を壊さず淡いトーンの色を入れる
- ・正統派の中に異素材を組み合わせる

【 使用する写真 】

温もり素材を組み合わせる

AFTER

デザイナー側でフリー素材を追加してみました。タイトルの「FLOWER」にちなんで、モノクロの花の写真を追加しています。あくまでも原作者の意向を聞いた上で判断しましょう。

こうするとグッド

― 配色 ―

モノクロ写真の濃度を変えたり、一部写真にカラーを足して明るい印象にしました。

― フォント ―

正統派な書体の中に、手書き文字を組み合わせています。

POINT

FLOWER

What is around you is
Depress what is inside you,
Show it to *you,*

It's like a mirror
of the heart.

5 Stories of Thinking
About Happiness

幸せについて考える5つのストーリー

出演：ルビー サファイア／エメラルド ベリル
アクアマリン ナイトローセ ガーネットほか
演出：クリス シルコン／ブラッド オニキス

写真の濃度で
人物の表情が
軽やかに見える

自然をモチーフにした
イラストを組み合わせる

イラスト素材を組み合わせる場合、自然をモチーフとして、動物や植物、食べ物などが組み合わせやすいです。

131

外国人に紹介する東京レストランガイド

| 目的 | 東京のレストランガイドブック |
| 誰に見せる？ | 日本企業で働く外国人へのガイドに |

☑ 外国人ウケが良いレストランガイドブックの表紙
☑ スタイリッシュで大人っぽいデザインにしたい
☑ 男女限定しない中性的なデザインにしたい

 BEFORE 　角版写真のデザイン

東京 レストラン ガイド
TOKYO RESTAURANT GUIDE

高級感のある食材を独創的なメニューで――

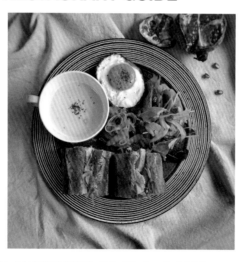

時代に左右されない伝統技が光る、スタイリッシュな 200軒

GINZA／AOYAMA／SHIBUYA／ROPPONGI／JIYUGAOKA／MEGURO／SINJYUKU／EBISU
ASAKUSA／TORANOMON／NIHONBASHI／YURAKUCHO and more

ガイドブックの表紙デザインは四角い角版写真を使用しました。背景を含めた一枚写真として見せるべきか料理を切り抜いてしまおうか、2パターンを作ることにしました。

ここがイマイチ

― 配色 ―

黒文字でスタイリッシュなデザインを意識したが、イラストや写真の色味に比べ左側の要素が寂しく、偏っています。

― フォント ―

フォントはごくシンプルなものをセレクトしました。しかし左側に文字が集中し、他の要素の主張が抑え気味な配置になってしまいました。

― メリハリ ―

「写真の背景」＝「情報」と考え、いろんな情報が加わると受け手に何を伝えたいのか焦点が定まりません。

POINT

紙面のメッセージ性が欲しいし、工夫を考えたい

・料理の切り抜き案を考える
・写真をもっと目立たせて印象を強めたい
・文字色が寂しいので、明るくしたい

【 使用する写真&イラスト 】

切り抜き写真のデザイン

AFTER

料理写真を切り抜いて、中央配置で引きつけます。紙面全体のバランスも整ってきました。

こうするとグッド

― 配色 ―

グルメは暖色系、アクティブ感、男女兼用のイメージがあるオレンジをキーカラーにセレクトしています。

― メリハリ ―

グルメに関連するイラストを料理写真の周りにコラージュして、より親しみやすくなる工夫をしています。

高級感のある食材を独創的なメニューで――

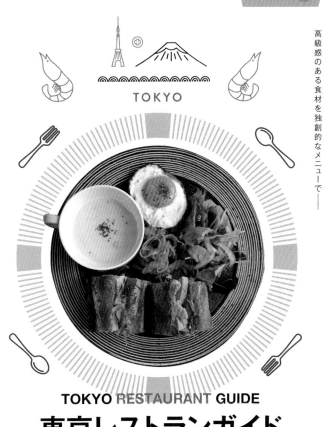

TOKYO

TOKYO RESTAURANT GUIDE

東京レストランガイド
200 stores

時代に左右されない伝統技が光る、スタイリッシュな名店

GINZA／AOYAMA／SHIBUYA／ROPPONGI／JIYUGAOKA／MEGURO／SINJYUKU／EBISU
ASAKUSA／TORANOMON／NIHONBASHI／YURAKUCHO and more

POINT

DANCE SHOW
5th Anniversary

端側に文字を置くと、中央にある被写体の存在感が際立つ

被写体の周りに余白をたっぷりつけると、物そのものの存在が際立ちます。文字もメッセージ性が高まります。文字はさりげない大きさである方が効果的です。

タイトルは
上下どちらでも
問題なし

インバウンド向けショップの名刺

目的	外国人のお客を増やしたい
誰に見せる?	来日した外国人旅行者

- ☑ 日本の観光向けに和モダンなデザインを考えたい
- ☑ 高級感のあるデザインにしたい
- ☑ リッチブラックや箔を使ったデザインにしたい

BEFORE カラフルな色で配色

インバウンド向けに和柄を使ったショップの名刺を作成しました。

ここがイマイチ

― 配色 ―

明るいグリーンとイエロー文字の配色は気軽で親しみやすさを表すが、高級感は弱いです。

― フォント ―

お店のロゴはカジュアルすぎてしまいます。歴史を感じさせる風格のあるフォントを選び直しです。

POINT

高級感なら色数を減らし、黒地にする

【黒の効果】
大人っぽい、上品、高貴なイメージがあります。

【黒の注意点】
全ての色の中で最も暗い色である黒には、重々しい、恐怖感、暗闇のイメージ、陰気な感じも含まれます。

●memo

リッチブラックとK100%の違いは?
黒の使い方

K100%とは、CMYKのKが100%表示されています。リッチブラックとは、CMYKそれぞれの色を掛け合わせた黒です。K100%にCMYを各10〜30%掛け合わせるのが目安です。

K100%

リッチブラック

【 使用する写真&イラスト 】

色数を減らし、黒地にする

AFTER

色数を減らして大人っぽく、黒地で高級感を出しました。リッチブラックなら黒1色のグラデーションで奥行き感のあるデザインに一工夫できます。

こうするとグッド

― 配 色 ―

ショップ名やアイコンにはゴールドを差し色にして、さらに高級感が出ました。

― フォント ―

歴史を感じさせる伝統的なセリフ体のフォントをセレクトしました。ゴールドの文字で高級感を出しています。

POINT

OMOTENASHI SHOP

TOKYO ASAKUSA

― 和柄：K100%

黒地：リッチブラック ―

リッチブラックにするなら
どの場所が効果的？

背景にリッチブラックを使って高級感を高めました。和柄はK100%で、少し色が浅めに出るのを活用し、特殊印刷をしたような特別な風合いが表現できます。

ゴールドの部分は
金箔加工もあり

135

免税店の化粧品ポスター

目的	新商品の宣伝
誰に見せる？	免税店での買い物

- ☑ 免税店でのショッピングを広めたい
- ☑ 化粧品のセット売りがお得だが、今回は美容液の宣伝用
- ☑ たくさんの情報をどんな順番でまとめるべきか

 BEFORE 背景は白地で、文字に動きを出して目立たせた

SAKURA BEAUTY

日本の美から肌を呼び覚ます！

免税ショッピングは空港がお得！

Beauty Cell Technology

新感覚エイジングケア美容液

桜の季節限定商品です。

新感覚エイジングケア美容液をお届け、桜の季節限定商品です。日本の美から肌を呼び覚ます化粧品のショッピングがお得です。進化した高機能美容液をぜひお試しください。

JAPAN
AGING CARE
LOUNGE
PRESENTS

化粧品専門店

待望のエントリーサイズ登場。
今だけの期間限定で登場。

新感覚エイジングケア美容液をお届け、桜の季節限定商品です。日本の美から肌を呼び覚ます化粧品のショッピングがお得です。進化した高機能美容液をぜひお試しください。

TAX FREE 免税

ここがイマイチ

― 配色 ―

さりげなく入れたつもりが、赤い帯状の囲み「TAX FREE 免税」が一番目立ってしまった。

― フォント ―

一面に使うフォント数が多い印象です。ターゲット層を意識したフォント選びが大切です。

― メリハリ ―

セット売りの広告ではなく、新商品の美容液単体の広告だとわかりにくいです。

白地が多いが、内容がわかりにくい印象です。商品が目立たず、今回取り上げたい新商品がどれなのかパッとわかりにくいです。

POINT

免税ショッピング？化粧品のこと？
何を伝えたい広告か改めて整理を

- 美容液の広告であるのに、免税ショッピングの文言が目立つ
- 美容液の広告なのに埋もれてしまっている
- 期間限定商品の方が目立っている

【 使用する写真 】

商品の背景にグラデーションを使う

AFTER

新商品の美容液のみ登場させて、何の広告かわかりやすくなりました。中央へ向かう背景のグラデーションが、視線誘導の役割を担っています。

こうするとグッド

― 配色 ―

背景のピンクのグラデーションが商品への注目度を高めています。手に取った写真が親近感を感じさせます。

― フォント ―

伝統的で大人っぽい印象のフォントを使用しました。英字を大きく見せて、スタイリッシュな雰囲気に仕上がっています。

― メリハリ ―

メインの商品と期間限定商品の差がつき、見やすくなりました。

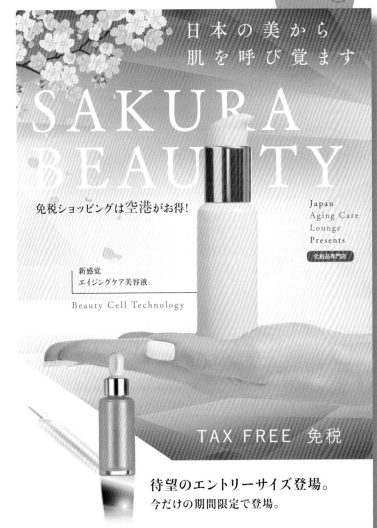

POINT

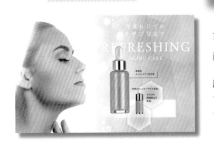

女性の向きで視線誘導し、商品への注目度を高める

広告を見た時、人はまず人物に目が行きやすいです。向いてる方に商品を置き、視線誘導しています。人物とともに共感性を高める効果があります。

桜のイラストで華やかになった

困ったらタイトルは中央配置してみよう

レイアウトに物足りなさを感じた時、タイトル文字を中央配置すると見栄えが良くなります。

上に文字を配置

横組みのタイトル入る

↓

中央に文字を配置

縦組みと中央配置

周りの要素に動きが出た！

横組みのタイトルを中央配置

レイアウトに困ったらタイトル文字は中央配置しましょう。一気に見栄えが良くなります。理由は、その分周りの要素に動きがつき、紙面が活気付くからです。初心者でも取り入れやすい構図の中央配置で、いろいろレイアウトしてみました。

タイトル文字以外の要素も含めて配置

縦組みと中央配置のタイトルです

補足する見出しです

この文はタイトルを補足する内容の見出しが入るスペースです

補足する見出しです

→

横組みのタイトルを中央配置

この文はタイトルを補足する内容の見出しが入るスペース

特別な意図がない限り、文字情報は同じ比率で分散させるより、中央に集中させると紙面全体が引き締まり、要素ごとに目立ちます。

実 践 編

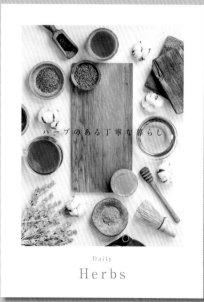

ハーブのある丁寧な暮らし

Daily
Herbs

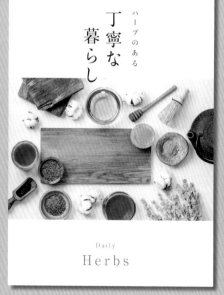

ハーブのある 丁寧な暮らし

Daily
Herbs

タイトル文字の周りは十分な余白を取ることがコツ

左が横組みのタイトル文字の配置、右が縦組みのタイトル文字の配置です。縦組みのタイトル文字の方が、より情緒的な印象となります。

CHAPTER

3

「何を見せる？」別 デザイン

チームカラーをかっこよく目立たせたい

目的	ファンクラブ会員募集
何を見せる?	サッカー選手をグラフィック的に

- ☑ 人気のサッカー選手の写真が目立つようにデザインしたい
- ☑ チームカラーのイエローを使いたい
- ☑ 選手の写真は余計な背景を切り抜きして使いたい

BEFORE チームカラーのイエローを全面に配色

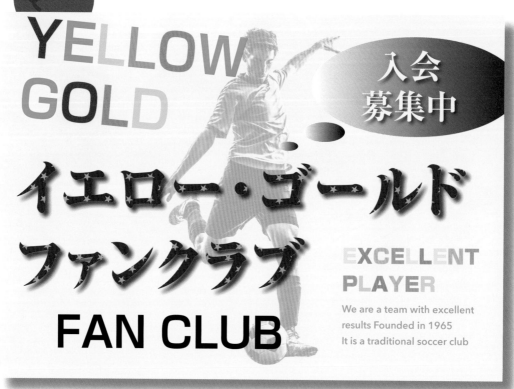

ここがイマイチ

― 配色 ―
背景色がイエローだと、他の要素もカラフルな配色が多くなってしまいました。

― フォント ―
「入会募集中」が明朝体なのと、過剰な加工で余計に視認性が悪いです。

― メリハリ ―
イエローは目立つが選手の写真が埋もれています。何の入会募集か伝わりません。

チームカラーのイエローと合わせた背景色で、まとまり感を出しています。

POINT

人気選手が目立つデザインにして、ファンクラブ入会者を増やしたい

- イエローには人の目を引く効果があるので、もう少しさりげない使い方で良いのでは
- 選手が引き立つかっこいいデザインにして、会員を増やしたい
- ユニフォームカラーがイエローであることを目立たせたい

【 使用する写真 】

人気選手を
目立たせて、
入会者を増やそう

背景をモノクロにしてイエローを目立たせた

AFTER

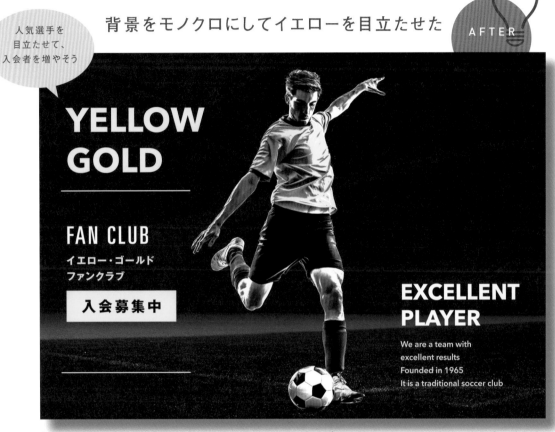

YELLOW
GOLD

FAN CLUB

イエロー・ゴールド
ファンクラブ

入会募集中

EXCELLENT
PLAYER

We are a team with
excellent results
Founded in 1965
It is a traditional soccer club

選手が背景のイエローと馴染んで目立たなかったが、色を減らしてコントラストをはっきりさせました。

こうするとグッド

― 配 色 ―

ユニフォームカラーのイエ
ローが目立ち、サッカーチ
ームのファンクラブだとす
ぐ認識できます。

― メリハリ ―

選手はモノクロ写真だが、
一部写真に色をつけた加工
が印象に残ります。選手の
周りは余白をつけた方が内
容がわかりやすくなります。

POINT

キーカラーで紙面イメージを統一

選手を背景とし
て扱い、コピー
を全面にしてメ
ッセージ性を高
めました。

2分割にした色
面は、ライバル
同士の対比構図
を演出していま
す。

通販Webサイト　ファッションテイスト別

目的	通販Webサイトのファッション特集
何を見せる?	ファッションテイスト別の色分け、見出しのデザイン

☑ 「フェミニン派」と「ハンサム派」のコーディネート紹介
☑ 同一人物でテイスト違いが検討しやすい特集企画
☑ どちらのテイストタイプか画面上でわかりやすくしたい

BEFORE　テイスト別のワード立てが伝わりにくい

新しい生活に、
新しいワードローブが元気をくれる!

フェミニン派&ハンサム派

テイスト別ワードローブ研究!

整ったレイアウトだが、テイスト別の違いがわかりにくいです。また、黒一色なのも寂しい印象になってしまいました。

ここがイマイチ

― 配色 ―

すべて黒一色なので、よく見ないと見出しの違いがわかりにくいです。

― フォント ―

見出しの変化に乏しく単調なので、見せ方の工夫を考えたいです。

フェミニン派　COORDINATE

WARDROBE 3

ハンサム派　COORDINATE

WARDROBE 3

POINT

見出しは
どこを指すもの?

新しい生活に、
新しいワードローブが元気をくれる!

↓

新しい生活に、
新しい**ワードローブ**が元気をくれる!

見出しはタイトル、大見出し、小見出しという強調する文字のことを言います。ビジュアルの一つと考えると、デザイナーのセンスが問われ、腕の見せどころでもあります。

【 使用する写真 】

テイスト別で色分けをはっきりさせた

AFTER

トップ画像には大胆に色分けした図形を置き、違いが鮮明になりました。

こうすると**グッド**

― 配色 ―

テイスト別の色分けがはっきりすると、全体が華やかになりました。

― フォント ―

「フェミニン派」と「ハンサム派」で、英字のフォントを変えました。セレクトのコツは明確なルールがあるわけではないので、デザイナーの力量が問われる部分です。

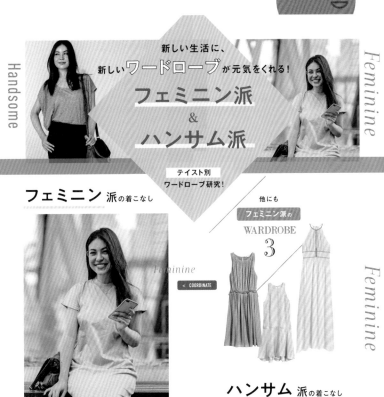

Handsome

新しい生活に、
新しい**ワードローブ**が元気をくれる!
フェミニン派
&
ハンサム派

Feminine

テイスト別
ワードローブ研究!

フェミニン 派の着こなし

他にも
フェミニン派の
WARDROBE
3

Feminine
< COORDINATE

ハンサム 派の着こなし

Handsome
COORDINATE >

POINT

よくある見出しデザイン

新しい**ワードローブ**

フェミニン派の

ハンサム 派の着こなし

上の3点のようなフチ文字、色囲みのデザイン、下線をひく、などが多いです。

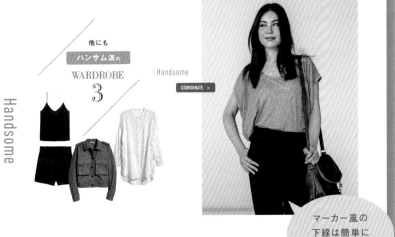

他にも
ハンサム派の
WARDROBE
3

Handsome

マーカー風の下線は簡単に取り入れやすい

143

躍動感のある写真を活かす

目的	雑誌のインタビュー記事
何を見せる？	躍動感のある人物で自由な配置

- ☑ 遊び心のある自由な発想でデザインしたい
- ☑ 写真の順番は変更可能
- ☑ 必要であれば写真は切り抜きにしても良い

BEFORE　グリッドに沿った配置

グリッドに収まった自由度の少ない配置は整然として整っているが、理性的で面白みに欠けています。

Special **Interview**

天才バレエダンサーの光と影

できないのにできる、と言うことは無責任だ

アジア人が不利とされているものはいろいろありますがバレエもそのひとつかもしれません。骨格が違う、目の色、髪の色が違う、メンタルも違う。でも、ロシアの世界的なバレエ団でひとり、主役を踊る人がいます。

実は公演の1週間前にスランプに陥り、今までできていたことが何もできなくなってしまったんです…。そんな時、憧れの方にアドバイスしていただいて、それを自信に変えていくしかないと痛感しました。本番はもうやるしかない！って挑みました。冷静でいられた自分が逆に不思議でしたね。母が備を見守ってくれていたというのもあるかもしれません。

そして今、1年目よりも大切に恵まれてロシアでも認知されてきたこともあり、前よりも緊張するのができると思っています。リラックスしすぎると失敗に繋がってしまいます。本番前はあえて心配な点を考え、適度に緊張感を保って自分のパワーに変えられるように心がけていますね。

PROFILE
2000年生まれ、兵庫県出身。13歳でバレエ学校に留学。在学中にコンクールで、卒業後、バレエ団に入団。バレエ団のシアトバレエ2回の初受をますます界最高峰のバレエ団、10代で日々を踊るのは日本人として初。

Lesson...

初心者も経験者もレベルや目的に合わせてレッスンが受講できます

リラックスしすぎると失敗に繋がってしまいます。本番前はあえて心配な点を考え、適度に緊張感を保って自分のパワーに変えられるように心がけていますね。

ここがイマイチ

― 配色 ―

写真以外の要素がすべて黒一色で、全体的に重々しい紙面になっています。躍動感のある写真とマッチしていません。

― フォント ―

見出し、リード、本文がすべて明朝体です。役割の違いを出せず、要素の差異化に失敗しています。

― メリハリ ―

写真をほとんど同じ大きさで配置し、被写体のメリハリや良さを生かしきれていません。

POINT

写真のトリミング自体も
全て同じ比率なので、変えたい

【写真のトリミングとは？】
全て同じだと単調な紙面になってしまいます。人物の寄り引きなど、構図の違う写真を加えて、メリハリをつけるのは大事です。

【 使用する写真 】

遊びの要素なら、
色調を変えるなど
モノクロ写真以外でも
OK

グリッドから外した配置

AFTER

写真はグリッドから外す配置
にしました。現実とは違う比
率で自由度が上がると共感が
持てる紙面になります。

こうするとグッド

— メリハリ —

モノクロ写真を連写のよ
うに組み合わせて遊びの
ある配置にしています。
現実にはない配置の仕方
で、紙面に動きが出て活
気づきました。

POINT

動きのあるデザインは
共感させる

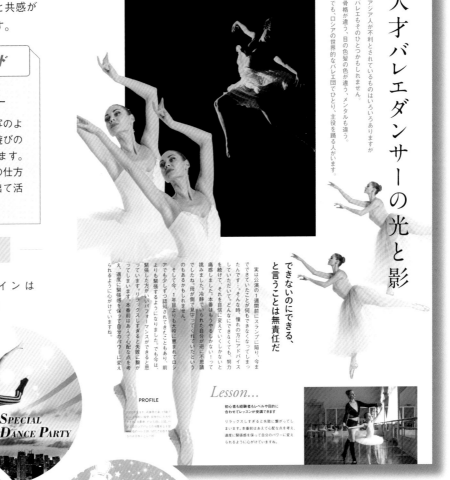

Special **Interview**

天才バレエダンサーの光と影

アジア人が不利とされているものはいろいろありますが
バレエもそのひとつかもしれません。
骨格が違う、目の色や髪の色が違う、メンタルも違う。
でも、ロシアの世界的なバレエ団でひとり、主役を踊る人がいます。

できないのにできる、
と言うことは無責任だ

実は公演の1週間前にスランプに陥り、今ま
でできていたことが何もできなくなってしまっ
たんです。そんな時、憧れの方にアドバイス
していただいて、どんなにできなくても、努力
を続けて、それを目信に変えていくしかない、
痛感しました。本番はもうやるしかないって
挑みました。冷静でいられた自分が逆に不思議
でしたね。「何が僕守ってくれていたという
のもあるかもしれません。
そして今、1年目よりも大切に恵まれてロシ
アでも少しずつ認知されてきたこともあり、前
よりも緊張するようになりました。でも今は、
緊張した方がいいパフォーマンスができると思
っています。リラックスしすぎると失敗に繋が
ってしまいます。本番前はあえて心配な点を考
え、適度に緊張感を保って自分のパワーに変え
られるように心がけています。

Lesson...

初心者も経験者もレベルや目的に
合わせてレッスンが受講できます

リラックスしすぎると失敗に繋がってし
まいます。本番前にあえて心配な点を考え、
適度に緊張感を保って自分のパワーに変え
られるように心がけていますね。

PROFILE

SPECIAL
DANCE PARTY

MAGICAL DANCE
CIRCUS SHOW

SPECIAL DANCE PARTY
Merry
Christmas

面白い写真、ストーリー性のある写真、現実
にはとてもありえない自由度の高いデザイン
はカジュアルで受け手に共感を得やすいです。
写真だけでなく、イラストと組み合わせるの
も効果があり、共感を呼びます。

自然派化粧品の通販Webサイト

目的	Webサイトの化粧品注文ページ
何を見せる?	商品写真を目立たせたい

- ☑ 商品説明は読みやすく、注文に結びつけたい
- ☑ 商品説明と注文はどこか、はっきりわかるように
- ☑ 読みにくい文字の対処法を知りたい

BEFORE 写真内の文字が読みにくい

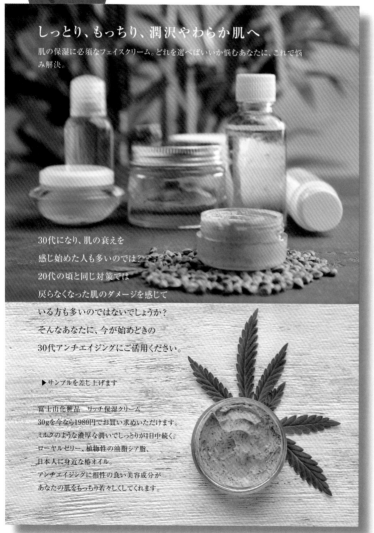

写真の中に文字を詰め込みすぎて、どの要素も目立たなくなってしまいました。

ここがイマイチ

― 配色 ―

写真を全面に敷いているので、読めるようにするのに精一杯です。

― フォント ―

自然派に合う明朝体をメインに使用したが、読みにくく、埋もれてしまいました。

― メリハリ ―

上部はタイトルとイメージ写真、下部は注文ページですが、あまり差がついていません。

写真
図形
色面

POINT

写真の背景も
情報の一部として考える

- ・写真の情報量が多い部分に文字を置かない
- ・色面や図形を使い、読みにくさの解消を図れないか
- ・商品は切り抜き写真にしてしまうのもあり

【 使用する写真 】

商品紹介は白地にまとめる

AFTER

植物成分の良さをアピールし商品購入に結びつけたいです。商品説明は、写真と切り離して白地にまとめることにしました。

こうするとグッド

― 配色 ―

黒文字、白抜き文字が混在していたが、白抜き文字に統一させました。

― フォント ―

一つの文章だった商品説明は見出やアイコン化で読みやすくしました。メーカー名や価格周りの情報はゴシック体で情報の正確度が上がりました。

― メリハリ ―

商品説明は白地にまとめて、スッキリさせました。商品は切り抜きし、形そのものがはっきりしてきました。

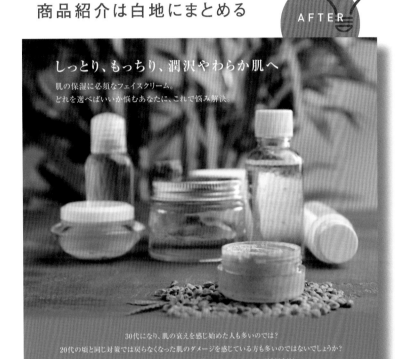

しっとり、もっちり、潤沢やわらか肌へ

肌の保湿に必須なフェイスクリーム。
どれを選べばいいか悩むあなたに、これで悩み解決。

30代になり、肌の衰えを感じ始めた人も多いのでは？
20代の頃と同じ対策では戻らなくなった肌のダメージを感じている方も多いのではないでしょうか？
そんなあなたに、今が始めどきの30代アンチエイジングにご活用ください。

ミルクのような濃厚な潤いでしっとりが1日中続く。

富士山化粧品
リッチ保湿クリーム

ローヤルゼリー

植物性の油脂シア脂

椿オイル

サンプルを差し上げます

富士山化粧品
リッチ保湿クリーム

30g(1個) **1980**円

POINT

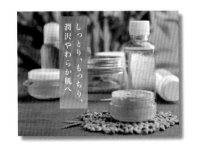

しっとり、もっちり、潤沢やわらか肌へ

写真内の文字を目立たせたい場合は透過させた色面に文字を置く

要素が詰まった写真内に効果的に見出しの文字を入れたい場合、透過させたグラデーションの色面を使えばアクセントになります。

注文ボタンははっきり濃いめのアイコンで表示

健康食品を扱う冊子の表紙

目的	通販商品の購入者に送る冊子

何を見せる?	ビタミンカラーの配色

- ☑ 健康意識が高い人向けの冊子にしたい
- ☑ 健康に良さそうなイメージを表現したい
- ☑ 写真のカラフルさが映えるデザインにしたい

 BEFORE 写真より目立つ配色や背景色

VEGETABLE NEWS MAGAZINE

ベジタブルニュースマガジン

7 July
Vol.12

Vitamin color

夏のベジタブルフェス開催!

日本最大規模のマルシェがこのたびオープンします。野菜や加工品を扱っている日本全国の農家さんと触れ合いながら、購入できます。

心と体にやさしい製法がモットーのこだわり農家さんが伝授するカフェ型「食べごろ食育プロジェクト」が近日スタート予定。

また近ごろ注目を浴びている農業スタイルが体験できる「学び場特別出荷」を設置。農家だけの特権が味わえます。

写真よりも周りの配色が目立ち、落ち着きがないです。とくに背景色のイエローは人の目を引くものの、「危険」「注意」という特性もあります。

ここがイマイチ

— 配色 —

パキっとしたイエローを背景色にして目立たせたが、人工的な雰囲気になってしまいました。

— フォント —

タイトルは太いサンセリフ体で力強く、シャープな印象です。目指したい冊子の方向性とずれてしまう。

— メリハリ —

ビビッドな背景色と大きい文字で上下に挟まれた写真が押さえ込まれていて、窮屈に見えます。

POINT

カラフルな写真に背景色で、落ち着かない、まとまらない!

- ・食品と関連するビタミンカラーで配色を考える
- ・目の疲れない優しい配色の配慮が欲しい
- ・写真より目立つ背景色は避けたい

食品の色と関連
【ビタミンカラー】とは?

優しい配色
【アースカラー】とは?

【 使用する写真&イラスト 】

グリーン＋ビタミンカラーを少量ずつ取り入れる

AFTER

特集の英字は写真の色味に合うビタミンカラーで賑やかさを保ち、アースカラーの葉っぱのモチーフで背面を覆い、落ち着いた印象に仕上げました。

こうするとグッド

― 配色 ―

「健康に良さそう」な、グリーンをメインにした配色です。タイトルはグリーンの文字で統一させました。

― フォント ―

タイトル文字は小さくして、余白を取りました。周りに余白があると、中央に目がいきます。

POINT

VEGETABLE
NEWS MAGAZINE

ベジタブルニュースマガジン

7 July
Vol.12

Vitamin
color

夏のベジタブルフェス開催！

日本最大規模のマルシェがこのたびオープンします。
野菜や加工品を扱っている日本全国の農家さんと触れ合いながら、購入できます。
心と体にやさしい製法がモットーのこだわり農家さんが伝授する
カフェ型「食べごろ食育プロジェクト」が近日スタート予定。

ビタミンカラー＋アースカラーの背景色で、落ち着きを出す

アースカラーとは大地や植物など地球に元からある色を感じさせる配色です。普段触れることの多い色なので、取り入れやすい配色と言えるでしょう。

使用したアースカラー

写真のフレームも
親しみやすく
動きをつけた

親しみやすい食品パッケージのデザイン

目的	販路拡大を狙うデザイン変更
何を見せる?	手書きなど ナチュラルなデザイン

- ☑ フルーツジュースのパッケージデザインを一新したい
- ☑ 今と印象を変えて、シンプルなデザインにしたい
- ☑ 色数を抑える、フォント変更など、自然な印象にしたい

直線のラインが理性的でシャープな印象

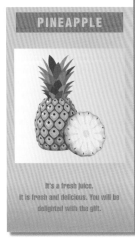

フルーツの各色に合わせたシリーズ展開をしている商品です。ベタ塗りのフルーツのイラストが子供っぽい印象です。ターゲット層を広く持ちたいので、自然な風合いも出したいです。

ここがイマイチ

― 配色 ―

メインカラーの1色でわかりやすくシンプルだが、背景色が濃く、人工的な印象です。

― フォント ―

長方形のサンセリフ体がシャープさをより強調しています。

― メリハリ ―

直線が多く、理性的なデザインと言えます。もう少し余白やゆとりのあるデザインにしたいです。

POINT

大 人 向 け の 手 土 産 や
ギ フ ト 用 に 展 開 し た い

・販売店の拡大を前提にデザインをしたい
・SNSでの情報拡散を狙い、販路拡大に繋げたい
・個人向けではなく、贈り物として手に取れるデザイン

【 使用する写真 】

手書き文字は
癒しやぬくもりを
感じさせる

手書き文字や曲線で親近感を持たせる

AFTER

直線のラインで強調し、手書きで和らげたいです。どこを直線、手書きにするのかはデザイナーの力の見せ所と言えます。

こうするとグッド

― 配色 ―

容器から見直し、食品の色がわかるものにしました。セット購入やギフト展開がしやすく、その分、ラベルの配色は黒一色で、控えめにしています。

― フォント ―

配色を抑えた分、フォントを多数使い、動きを出しています。

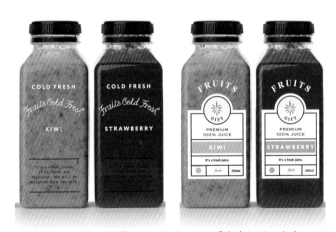

文字をアーチ状に配置して、カジュアル感を出しています。

POINT

取り入れやすい
シンプルな
罫線デザイン

直線と曲線の組み合わせによって、親近感のあるデザインになります。フォントは強弱動きをつけるのがコツです。

伝統を感じさせるデザイン

| 目的 | 郷土銘品の紹介記事 |
| 何を見せる？ | 伝統的な職人技を伝えたい |

☑ 品質の良さを感じさせるデザインにしたい
☑ 商品を引き立たせるデザインにしたい
☑ 商品情報は読みやすくして、問い合わせを増やしたい

BEFORE ゴシック体がメインのデザイン

各地のここでしか手に入らない
名産53品が勢揃い！

郷土が育む
銘品案内

職人のこだわりのつまった銘品がずらり。こ
こでしか手に入らない品も多く揃えていま
す。ぜひ一度ご来場ください。

特産品に触れる

よもぎと粒あんの味わい
くせになる美味しさです

益子焼
益子焼はぽってりとした厚み
のある器です。小皿各取り揃
えております。

萩焼 花瓶
土や焼成方法によって、ひと
つひとつ違った土のぬくもり
を感じるような表情を見せて
くれます。

窯変酒器セット
色味の濃淡やポツポツと見えるピンホー
ルもひとつひとつ違います。ぐい飲みと
しても使える大きさです。

季節のよもぎもち
やわらかな新生地によもぎを合わせた春
の大福です。よもぎの深い香り、粒餡の
食感が楽しめます。

富山のお土産としても
大人気のます寿し

富山のます寿し
笹を敷いた曲げわっぱにシャリを入れ、
薄く切った鱒を乗せて押し寿司にした鱒
の寿しは富山代表の味です。

越前生そば
福井の代表的なそば。強力粉
を繋げとした蕎麦に大根おろ
しを乗せて出汁をかけて食べ
ると美味しい。

やわらかいまるごと栗と
甘い羊羹の上品な味

強力粉で繋いだコシ
そばの風味も楽しめる

くりむし羊羹
栗の実をまるごと羊羹に混ぜ
合わせた、ほんものの栗羊羹。
伝統の職人技が際立つ味です。

ゴシック体はカジュアルで
親しみやすいが、気軽さが
出てしまいます。品質の良
さを感じる上品さを出した
いです。

ここがイマイチ

― 配色 ―

赤は活気はあるが、落ち
着かずじっくり手に取り
にくい印象になります。

― フォント ―

赤以外にゴールド、イエ
ローと色数が多く、文字
の読みにくさが気になり
ます。

ここがコツ

― メリハリ ―

角版と切り抜き写真が適
宜バランスよく配置され
ています。切り抜き写真
なら強弱のついた大胆な
動きにしやすいです。

POINT

ゴシック体だけだと
深みや重厚さが足りない

・伝統を感じさせるには配色、フォントの問題だけ？
・品質の良さを感じさせる装飾を、もう一工夫欲しい
・人物写真を入れて、メリハリつけたい

【 使用する写真 】

タイトルや見出しは、細やかな上品さのある明朝体の方が、今回は内容とマッチしています。

明朝体がメインのデザイン

AFTER

こうするとグッド

― 配色 ―

落ち着きのあるグリーンの配色です。商品を目立たせたいので、色数は最低限にしました。

― フォント ―

明朝体で大人っぽくなりました。情緒を感じさせる印象にガラリと変化しました。

― メリハリ ―

伝統的な装飾素材を使う、生産者が登場し、コメントを載せるなどの変化をつけました。人物が商品紹介をすることで、真実味や信頼性の高い紙面になっています。

生産者が登場し、コメントを載せる

MEIHIN COLLECTION

各地のここでしか手に入らない
名産53品が勢揃い!

郷土が育む 銘品案内

職人のこだわりのつまった銘品がずらり。ここでしか手に入らない品も多く揃えています。ぜひ一度ご来場ください。

特産品に触れる

よもぎと粒あんの
味わい
懐かしい味

益子焼
益子焼はぼってりとした厚みのある器です。小皿各取り揃えております。

萩焼 花瓶
土や焼成方法によって、ひとつひとつ違った土のぬくもりを感じるような表情を見せてくれます。

窯変酒器セット
色味の濃淡やポツポツと見えるピンホールもひとつひとつ違います。ぐい飲みとしても使える大きさ

季節のよもぎもち
やわらかな餅生地によもぎを合わせた春の大福です。よもぎの深い香り、粒餡の食感が楽しめます。

富山のお土産に
ます寿司

富山のますの寿し
笹を敷いた曲げわっぱにシャリを入れ、薄く切った鱒を乗せて押し寿司にした鱒の寿しは富山代表の味です。

越前生そば
福井の代表的なそば。強力粉を難とした麺麦に大根おろしを乗せて出汁をかけて食べると美味しい。

風味豊かな
越前そば!
手作りつゆ

生産者ごあいさつ

陶芸家・小宮棚 潤
現代のライフスタイルに寄り添うような使い勝手の良い器を心がけて作っています。波佐見焼は自由な表現が可能な技法なので若い世代からも受け入れられる。
ひとつひとつ丁寧に仕上げています、体験もできるのでぜひお立ち寄りください。

POINT

伝 統 的 な 装 飾 素 材 を 使 う

明朝体との相性が良く、文庫の表紙デザインのように知性的なイメージに仕上がります。

テレビのスポーツ番組宣伝ポスター

| 目的 | 社会性、ブランディング効果 |
| 何を見せる？ | メッセージ性の高い
キャッチコピー |

- ☑ 情報配信目的ではなく、ブランド力向上のため
- ☑ 情報は最小限にして、ビジュアル重視
- ☑ 写真がバラバラなので、統一感を持たせたい

BEFORE　　タイトル文字が小さい

じっくり読んでもらうために文字のジャンプ率は低くしました。画像を中央配置にしたが、いまいち面白みに欠けてしまいました。

普通ではこえられないようなラインをこえて、
未来へと向かう人物同士がクロストークしていきます。
そしてアスリートの"すっぴん"にこそ、私たちが一歩踏み出すヒントがあります。
この番組では、アスリートの素顔に迫ることで、
すべての人たちに対する明日への活力を描きます。

主人公で、超えろ。

カラフルスポーツ★テレビ

毎週金曜　よる11時15分

URLwww. colorul sport.co.lp

COLORFUL SPORT
TV

ここがイマイチ

― 配色 ―

メインタイトルや写真よりも、ゴールドの色面が目立っています。

― フォント ―

ポスターとして視認性の高いゴシック体を選びました。タイトル文字はあえて極小で入れましたが、周りの写真が目立ち、文字に目がいきません。

ここがコツ

― メリハリ ―

番組宣伝として、下段にロゴを配置しました。文字情報はビジュアルの下にまとめて入れると、信頼性が高まる紙面になります。

POINT

文字のジャンプ率を利用した
効果的なデザインをしたい

● memo　文字のジャンプ率とは？

ジャンプ率とは他の要素に対するサイズの比率を言います。タイトル文字が大きいとジャンプ率が高い、小さいとジャンプ率が低い、となります。

【 使用する写真 】

タイトル文字が大きい　AFTER

問いかけるキャッチコピーは文字を大きく、目立つ色にしました。応援やメッセージ性が高いコピーは受け手を安心させます。

こうすると**グッド**

― 配色 ―

白抜き文字で統一し、スッキリさせました。

― フォント ―

視認性はしっかり保ったフォントでコピーを入れました。ぎゅっとさせずに、字間を空けてゆとりある配置にしました。

― メリハリ ―

写真はカラーではなく、色調を変えて一枚写真のようなコラージュにしました。

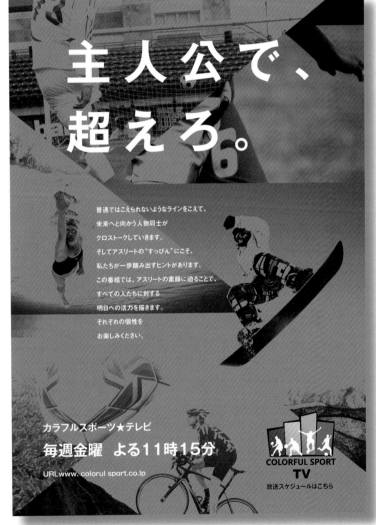

POINT

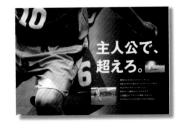

もう一工夫アレンジするなら！
強調したい文字はさらに明るい色にする

目立たせたい文字は大きくするか小さくするかはテイストによって判断が変わります。確実に言えるのは、紙面の中で強調したい文字が一番明るい色であることが重要です。

余白が生まれ、動きやメリハリのある紙面となった

155

新幹線開通告知ポスター

目的	新幹線利用者へ開通告知
何を見せる？	切り抜きやトリミングの印象差

- ☑ 写真の背景が重々しいので、切り抜きにしたい
- ☑ 新幹線が目立つようにしたい
- ☑ 遊び心があり、自由なアイデアが欲しい

 BEFORE 　角版写真のデザイン

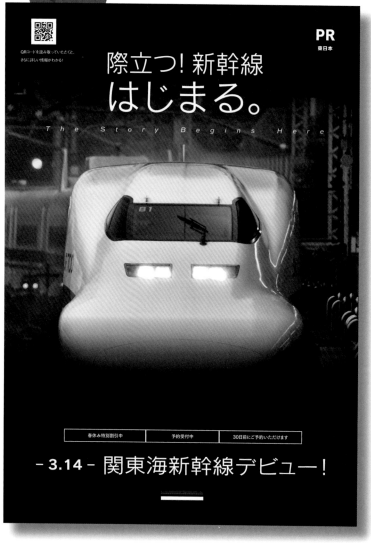

角版は背景を含むトリミングの仕方で、情景も浮かぶように新幹線を目立たせました。

ここがイマイチ

― 配色 ―

写真背景が足りないので上下に色面を入れました。全体が黒く、暗い印象です。

ここがコツ

― フォント ―

視認性の高いゴシック体で、駅中どこからでも目立たせることができます。

― メリハリ ―

上部に象徴するキャッチコピーで目立たせて、下には具体的な情報をコンパクトにまとめました。信頼度の上がる王道配置です。

●memo

3案はパターンを作るのが目安

クライアントにデザインのサンプルを制作する段階では、3案提出を求められることが多いです。1案目をベースに2案めは対比できるもの、3案めはそれぞれを折衷するパターン、となるのが定番です。

POINT

広告はクライアントから別の提案を求められることも多々あり

- ・新幹線を切り抜き写真にしたもの
- ・色面がカラフルなもの
- ・テイストが近いものより、ガラリと印象を変えたものを作る

【 使用する写真 】

切り抜き写真のデザイン

AFTER

切り抜いたら新幹線そのもの
の形がはっきりして、動きが
出ました。スペースができた
分、背面はカラフルなデザイ
ンに仕上げました。

こうするとグッド

― 配色 ―

進行方向を感じさせるよ
うな背景柄の配色が、引
き締め効果をアップさせ
ます。

― メリハリ ―

同じ写真でも、切り取り
方で印象は変わります。
不要な背景をなくしたト
リミングやコラージュも、
存在を際立たせています。

POINT

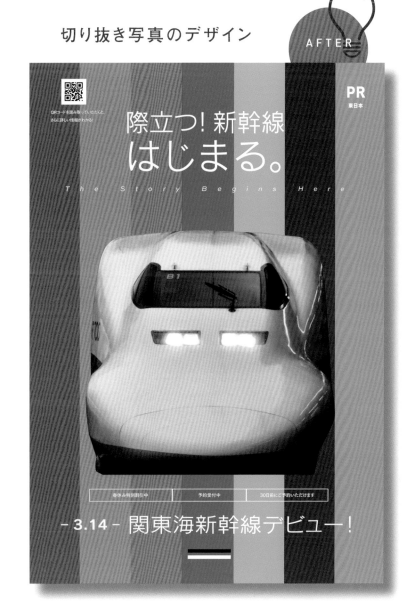

QRコードを読み取っていただくと、
さらに詳しい情報がわかる！

PR
東日本

際立つ! 新幹線
はじまる。

The Story Begins Here

B1

| 春休み特別割引中 | 予約受付中 | 30日前にご予約いただけます |

– 3.14 – 関東海新幹線デビュー！

BLUE JAPAN

風景写真と合成して、
ストーリー性を出す

トリミング同士でストーリ性を出しまし
た。対比するイメージ写真のコラージュ
で、より新幹線の存在が際立ちました。

切り抜きで印象は
千差万別

配色による心理効果を活用したい

色が持つイメージを知ると、調和のとれたデザインになります。
お題を通して効果の違いを解説します。

配色を考える時に、まずは色が持つイメージの違いを知ることです。
なぜなら色には人の感情を変化させる効果があるからです。お題を
通して、「定番の配色によるイメージの違い」や「強調したい部分が目
立つ配色」について考えましょう。

**お題：以下のコンセプトから、
アイキャッチ画像を考えましょう。**

・インテリアショップWebサイトのセール
・生活が連想しやすいイメージ写真を用いる
・「SALE」の文字を目立たせ、お手頃感を出す

BASE

お正月セールは赤・白・金で
配色しました。

定番の配色によるイメージの違い

ピンク色は女性向けの
定番カラーです。

黒色で力強さを出し、
男性的にしました。

強調したい部分が目立つ配色

進出色で、前面に強調さ
せています。

後退色で写真と一体感を
出しました。

黄色と赤色でカジュア
ル感を出しています。

金色は高級感があり、
特別な印象を与えます。

膨張色でゆったり広々と
した印象になりました。

収縮色は引き締まり、
誠実な印象です。

おわりに

「見映えが良いデザインとはどんなもの?」「デザインの完成形がわからない」「もっと時間があれば良いデザインに仕上がるのに」あてもなく答えを探し続けてしまい、「???」が続くデザインの世界。

新人の頃は海外雑誌を真似てはそれっきり仕事の依頼が途絶えたこともありました。読者のターゲット層が違っていたのです。初めて持った担当の仕事では、理想とするデザインをやりたいばかりにクライアントと衝突を繰り返しました。もう立場が危うい、となった時に「(クライアントが求める)可愛いとはどんなもの?」「どんな人がこの商品を手に取り、その時どんな風に感じるだろうか?」そのように探っていくことで、幅広い視野と柔軟な発想ができるようになりました。

今回デザインの作例をご覧いただき、みなさんの「見映えが良いデザイン」はどのようなものか、道筋が少しでも定まるきっかけになれたらと思います。私自身、新人の頃はデザイン本を見ても実際のデザインに落とし込めず、パラパラと見るだけで活用ができませんでした。しかし経験を積み、10年以上も経てば、時間も忘れて「うんうん、この方法よくわかるな、経験して来たことだ」と夢中で読みふけったこともあります。本書においても今はピンと来なくても、みなさんが経験を経て再び手に取っていただける本になれば幸いです。またこの度、関係者の皆様にお力添えいただき、本が完成しましたことを大変感謝申し上げます。

最後に質問です。あなたはどんなデザインを目指したいですか?

お店のロゴ制作を依頼される

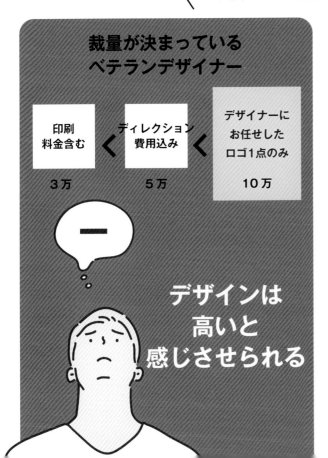

【 編者プロフィール 】

ARENSKI

雑誌・書籍からカタログ、広告、Web制作など、さまざまなジャンルのデザイン・企画・編集に携わっている。近著に『知りたいデザインシリーズ　知りたいレイアウト』(技術評論社)、『迷わず進める InDesignの道しるべ』(ビー・エヌ・エヌ新社)等がある。

instagram : @arenski_designoffice

STAFF

デザイナー：澤田由起子、本木陽子、湯浅萌恵
ディレクター：具 滋宣

作例画像
p60−61：LEE SNIDER PHOTO IMAGES / Shutterstock.com
p126：Ferenc Szelepcsenyi / Shutterstock.com　　Papuchalka - kaelaimages / Shutterstock.com

※本書で紹介しているデザイン作例はデザインを解説するためのものであり、実際の人物や団体などとは一切関係がございません。

どこで、誰に、何を見せる？ 映えるデザイン

●定価はカバーに表示してあります

2020 年 9 月 14 日　初版発行

編著　　株式会社 ARENSKI（アレンスキー）
発行者　川内長成
発行所　株式会社日貿出版社
東京都文京区本郷 5-2-2　〒 113-0033
電話　（03）5805-3303（代表）
FAX　（03）5805-3307
振替　00180-3-18495

印刷　株式会社 シナノ パブリッシングプレス
©2020 by ARENSKI Inc. ／ Printed in Japan
落丁・乱丁本はお取り替え致します

ISBN978-4-8170-2154-0　　http://www.nichibou.co.jp/